大河上下

中国现代美术中的黄河

吴雪杉　著

人民美术出版社

北京

图书在版编目（CIP）数据

大河颂：中国现代美术中的黄河 / 吴雪杉著. --
北京：人民美术出版社, 2023.3
ISBN 978-7-102-09138-9

Ⅰ.①大… Ⅱ.①吴… Ⅲ.①美术－作品综合集－中
国－现代 Ⅳ.①J121

中国国家版本馆CIP数据核字(2023)第017894号

大河颂——中国现代美术中的黄河

DA HE SONG——ZHONGGUO XIANDAI MEISHU ZHONG DE HUANGHE

编辑出版 人民美术出版社
（北京市朝阳区东三环南路甲3号　邮编：100022）
http://www.renmei.com.cn
发行部： (010) 67517799
网购部： (010) 67517743

著　　者　吴雪杉
责任编辑　张百军
装帧设计　翟英东
责任校对　卢　莹
责任印制　胡雨竹
制　　版　朝花制版中心
印　　刷　鑫艺佳利（天津）印刷有限公司
经　　销　全国新华书店

开　本：787mm×1092mm　1/16
印　张：14.5
字　数：58千
版　次：2023年3月　第1版
印　次：2023年3月　第1次印刷
印　数：0001—3000册
ISBN 978-7-102-09138-9
定　价：88.00元

如有印装质量问题影响阅读，请与我社联系调换。　(010) 67517850

导　言

在中国所有河流中，黄河的意义最为独特。汉代人就已了解到黄河与长江是中国最大的两条河流，《淮南子·氾论训》里说"赤地三年而不绝流，泽及百里而润草木者，唯江、河也。是以天子秩而祭之"[1]，这里的"河"特指黄河。由于黄河源远流长，黄河也称作"长河""大河"。汉魏时期应场《别诗》云"浩浩长河水，九折东北流"[2]，南朝鲍照《行京口至竹里诗》说"不见长河水，清浊俱不息"[3]，元代的萨都剌《早发黄河即事》里也有"晨发大河上，曙色满船头"的诗句[4]。

20世纪，中国向着一个现代民族国家迈进时，黄河的意义得到改写。黄河被称为中华民族的母亲河，随后于抗日战争期间被确认为中华民族的象征。1939年，光未然、冼星海合作的《黄河大合唱》以歌曲的方式阐发、传播黄河的民族意义。受此影响，黄河在美术领域里的重要性得到提升。20世纪以前，除地图外，专门刻画黄河的绘画并不多见，也没有产生足以匹配黄河象征意义的图像。而在20世纪以至当下，用黄河比拟、象征中国或中华民族的美术作品大量涌现，成为艺术领域一个颇为醒目的现象。

在20世纪不同时期，艺术家们对黄河的描绘各有侧重。《黄河大合唱》的词曲和旋律在观念层面激励和规范了艺术家对黄河壮

[1] 陈广忠译注《淮南子》，中华书局，2012，第784页。

[2] 逯钦立辑校《先秦汉魏晋南北朝诗》，中华书局，1988，第383页。

[3] 同[2]，第1292页。

[4] 〔元〕萨都剌：《雁门集》，上海古籍出版社，1982，第377页。

美的理解，合唱所讴歌的船夫和战士让画家们产生了强烈认同感。在现实层面上，艺术家将黄河上兴建的大坝与水电站引入艺术创作领域。这些现代建筑不仅标志着新中国社会主义建设的伟大成就，也是黄河进入新时代的视觉表征，一度成为视觉艺术中再现黄河景观的核心要素。

20世纪80年代，文化寻根的发酵拓展了黄河美术的新维度。黄河两岸的人民得到重新发现，中国文化的根脉需要在人民的美德、品行以及他们所切身感受到的欢乐与苦难中找寻。同时，黄河本身的美也得到探索。寻找黄河可供识别的视觉特征并把它们充分表现出来是很多艺术家孜孜以求的目标。壶口瀑布、乾坤湾等存在了千百年的自然风貌被重新发现，在画家和摄影师的努力下转化为风景，升华为现代人所认同的黄河形象。更有艺术家顺流而下或逆流而上，跟随黄河的脚步感受这条长河的沧海桑田、历史变迁，将自己的体认凝固为或华美或深沉的艺术作品。他们的经历和足迹虽然隐没在艺术作品背后，却最能体现艺术家坚韧执着的创作精神。

在当代，黄河的意义更趋多元。《黄河大合唱》虽不能涵盖黄河的全部意义，但是依然打动人心。黄河与人的互动、对话也将与时俱进，引发不同的可能。新的观念、媒介和艺术方式，或将带来一条更新的黄河。在艺术的世界里，未来可期。

目　录

第一章　黄河、延安与《黄河大合唱》

黄河在古代是"四渎"之首，在所有河流中地位最高。进入 20 世纪，1939 年诞生的《黄河大合唱》赋予了黄河最核心的现代意义：中华民族的象征。在《黄河大合唱》诞生之前与之后，人们对黄河有完全不同的感受。1939 年之前，黄河是一条不断带来水患的河流，即便它哺育了两岸人民，被部分学者追认为民族的母亲河。但在《黄河大合唱》诞生之后，黄河与中华民族就再也没有办法分开。《黄河大合唱》在抗战期间的产生和流行，重新塑造了人们对黄河的感受。

画家胡一川 1941 年的一则日记颇能说明这种认知上的重塑。1938 年，胡一川在延安组建了鲁艺木刻工作团。1938 年至 1941 年间，木刻团随八路军转战敌后，活动在河北、山西、陕西一带。在 1941 年 5 月 30 日的日记里，胡一川记下了他在陕北渡黄河时的感受：

我们一看见黄河，都好像刚由牢里出来得到了解放似的，都深长地吸

了几口气。因为天太暗了，没有渡船，在里鱼口住了一晚。昨晚和李同志在黄河边坐了一个多钟头，我们唱着小夜曲，欢送蒙蒙的月惨淡地向西山的角落沉没，我们唱着《黄水谣》和《黄河颂》迎接黄河的浪涛吼叫。今天是端阳节，是屈原投江的纪念日，也是"五卅"惨杀案十六周年纪念，我们吃了几个粽子，就跑到河边来待渡。黄河还是日夜不停地滚滚流，他以雄伟的气魄出现在亚洲的中原大地。他是中华民族倔强的精髓，他是中华民族要求独立自由解放的吼声。[1]

在抗战最艰苦的时期，斗争在敌后根据地的战士看到黄河便会唱起《黄河大合唱》，从黄河的雄伟气魄感受中华民族的倔强，激励自己为民族的独立自由而奋斗。

到 20 世纪 40 年代，《黄河大合唱》已经成为人们感知黄河的一个媒介。当人们看到黄河的时候，自觉或不自觉地就会将现实中的黄河与《黄河大合唱》所塑造的黄河形象叠加起来，透过黄河去感受《黄河大合唱》所揭示的关于"黄河"的意义。

[1] 胡一川：《红色艺术现场：胡一川日记（1937
－1949）》，湖南美术出版社，2010，第243页。

走进现代的黄河：
葛德石《内蒙古鄂尔多斯黄河的落日》（1924/1928）

　　唐代王维《使至塞上》有"大漠孤烟直，长河落日圆"的名句，诗中的"长河"可能就是黄河。[1] 这样一个诗意的场景，并非所有古人都有机会目睹。而在 20 世纪，借助摄影技术，落日下的黄河美景就能很轻易地被记录下来，供人观赏。

　　美国地理学家乔治·B. 葛德石（George B. Cressey, 1896—1963，以下简称葛德石）是较早将"长河落日"作为拍摄对象的一位。[2] 他在内蒙古考察鄂尔多斯地理环境时，站在黄河东岸，拍摄下黄河边夕阳西下的场景（图 1-1）。照片里只有水流、河岸与天空。葛德石将视点放低，黄河只占据画面略超过四分之一的空间，天高地远，景象辽阔。夕阳映照下的河水轻轻荡漾，泛起微光，天空中云卷云舒，在落日余晖中明灭不定。葛德石在面对长河落日时，眼中只有纯粹的自然景观，照片中没有出现人的痕迹。

[1] 〔唐〕王维撰，陈铁民校注《王维集校注》，中华书局，1997，第 133 页。"长河"可能是指黄河，见杨雄《〈使至塞上〉解辨》，《内蒙古社会科学》2006 年第 27 卷第 6 期，第 154—155 页。

[2] 关于葛德石留存下的摄影作品，见张雷主编《葛德石近代中国考察档案文献汇编》第 4 册，学苑出版社，2014。

图 1-1　葛德石《内蒙古鄂尔多斯黄河的落日》　摄影　1924/1928

　　1924 年六七月，葛德石计划考察中国的西北地区，途经山西、内蒙古、甘肃、青海等地。山西汾州是他考察的起点，从这里出发，一路往西渡过黄河，进入鄂尔多斯沙漠，之后前往甘肃北部的海原，随后是兰州、临洮、循化，渡过黄河到青海的塔尔寺和青海湖。1928 年 6 月至 8 月，葛德石再次考察鄂尔多斯和阿拉善地区。[1]两次考察，葛德石均数次经过黄河。实际上，在鄂尔多斯很难不碰到黄河。鄂尔多斯即所谓的河套地区，黄河流经鄂尔多斯的长度大约有 728 千米[2]，而黄河总长度为 5464 千米，途经河套部分占黄河全长 1/8 还要略多。葛德石《内蒙古鄂尔多斯黄河的落日》即是考察途中所摄，只是目前很难断定《内蒙古鄂尔多斯黄河的落日》

[1]　张雷主编《葛德石近代中国考察档案文献汇编》第 1 册，第 15—18 页。
[2]　马振纲、李海光：《黄河流域鄂尔多斯市生态修复的实践与思考》，《中国水土保持》2016 年第 10 期，第 7 页。

究竟拍摄于 1924 年和 1928 年的哪一次考察。

　　葛德石在他的地理学研究中非常重视地理与人民的关系。他所著的《中国的地理基础》一书里有一句名言："在中国的景观上最重要的因素，不是土壤、植物或气候，而是人民。"[1] 在田野考察中，葛德石很重视摄影的作用，走到哪里都要用相机记录当地的风土人情，包括自然景观和人文景观。在他看来，"仅从中国的照片上，不能显示出一切不同的人地之联系，而在所见的景色中，可以寻出许多交互关系的线索来。景观是许多不同因素的交织体。有些是由于不甚固定的雨量之影响，有些是受制于土壤，另有一些则由传统习惯的力量所形成。凡此种种都联结成为一幅综合的生动的图画。地理学的任务即在描写并且了解此等关系，从广泛散漫的材料中，去收集知识，并研究某一特殊区域的特色"[2]。在鄂尔多斯邂逅的黄河落日对地理学家葛德石而言，大约既是一幅美好的自然风景，也是他的地理研究素材。

　　黄河是中国地理的一个重要组成部分。在葛德石看来，"黄河三角洲"是中国最优良的三个农业地带之一，另外两个是"扬子江下游"和"东北中部"，更多的地方则是高低不平的山地和很难加以利用的丘陵，它们"限制了耕作的可能性，阻碍了商业和交通"，这些区域性差异"是受地理的基本因素所约束的"。[3] 葛德石相信中国存在巨大的南北差异，认为"中国分为两部，每部都有显著的

[1]　〔美〕葛德石：《中国的地理基础》，薛贻源译，开明书店，1945，第 1 页。

[2]　同上书，第 1 页。

[3]　同上书，第 7 页。

特性与另一部成为尖锐的对比"，还说"一半中国是在南方""另一半是在北方"。[1] 南与北之间的各种差异性特征没有一个绝对的地理边界，而是"沿着 34°纬度而起于扬子江与黄河之间"。[2] 黄河在中国南北地理中，起到一个标志性的提示作用。

作为地理学家，葛德石关注河流的位置、河流与农业的关系、有多少河流可以航行，以及借助何种工具航行。在 1934 年出版的《中国的地理基础》（*China's Geographic Foundations : a Survey of the Land and its People*）一书中，他由北到南介绍中国的河流，在这个序列里，黄河位于滦河与淮河之间：

> 黄河是华北的大河，长二千七百哩，发源于西藏高原，自此东流，河道复杂，且史前便改变过几次河道。其入甘肃省的急流，河幅广五十到七十五码，横断河面的渡船，异常的困难。穿过了倒置的 U 字形河道经河套沙漠，便到达山西境界，平底船和牛羊皮筏，携带有限的商品，自中卫下行到包头，需两三星期，而上水的旅程，则需两倍的时日。晋陕之间其河道自北到南有急流和瀑布阻碍航行，但在潼关以下，河流再度东向，民船便可行使，只有在河南的一部以及在河口上流廿五哩，可以航行汽船。[3]

毫不奇怪的是，葛德石在拍摄照片时更加关注黄河上的交通工

[1]　〔美〕葛德石：《中国的地理基础》，第 1 页。
[2]　同上书，第 11 页。
[3]　同上书，第 34 页。

具。《黄河羊皮筏》（图 1-2）中广袤的河边排布了大片羊皮筏。每个羊皮筏子由近百个皮胎加绑横木扎成，体量庞大，可搭载数十人过河。《黄河的棉花货船》（图 1-3）则是拍摄停靠在河岸不远处休憩的载货木船，几位船工正在船上休憩，其中至少有两人望向画面之外。可以想见，他们正在好奇地打量摆弄照相机的外国人葛德石。

在 1933 年发表的《内蒙古鄂尔多斯沙漠》一文里，葛德石用一小节介绍了黄河上的航行情况，以及航行的两种主要交通工具：平底船和皮筏。对于皮筏的材料，他认为是猪皮或牛皮。[1] 在葛德石眼中，黄河边的皮筏和运送棉花的货船可能比黄河本身更能代表黄河的文化景观。一条河流的意义，终究是由人的行为和活动来赋予。

葛德石摄影触及两个主题：纯粹的黄河风景和生活在黄河两岸的人民。这两个主题一直是黄河视觉文化的核心，它们还会在后来的近百年时间里反复出现，借由不同的媒介、形式和题材，传递出丰富多彩的文化内涵。

[1] George B. Cressey, "The Ordos Desert of Inner Mongolia", in *Denison University Bulletin, Journal of the Scientific Laboratories*, Vol. XXVIII, October 1933, p233-236.

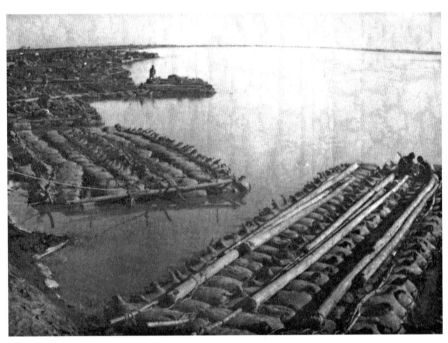

图 1-2 葛德石《黄河羊皮筏》 摄影 20 世纪 20 年代

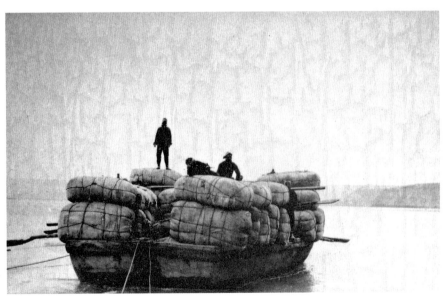

图 1-3 葛德石《黄河的棉花货船》 摄影 20 世纪 20 年代

延安与黄河：
马达《作曲家冼星海》（1939）

黄河的民族意义得到系统阐发，是由《黄河大合唱》完成的。[1]《黄河大合唱》原本是一首长诗，名为《黄河》，由光未然作于1939年2月。全诗分八部分，在第二部分《黄河颂》里，光未然写出了以下名句：

> 啊！黄河！你是中华民族的摇篮！五千年的古国文化，从你这儿发源；多少英雄的故事，在你的身边扮演！啊！黄河！你是伟大坚强，像一个巨人出现在亚洲平原之上，用你那英雄的体魄筑成我们民族的屏障。[2]

诗中赋予"黄河"的民族意义，如黄河是"中华民族的摇篮""筑成我们民族的屏障"等，在20世纪20年代就已经是一个比较常

[1] 戴维·艾伦·佩兹在《黄河之水》里的说法："将黄河及华北平原同爱国主义、革命主义更为直接地联系在一起的是冼星海（1905—1945）的《黄河大合唱》。"〔美〕戴维·艾伦·佩兹：《黄河之水：蜿蜒中的现代中国》，姜智芹译，中国政法大学出版社，2017，第104页。

[2] 光未然：《光未然歌诗选》，人民文学出版社，1990，第14—15页。

见的说法。光未然的创新之处在于，他把黄河的民族象征含义与当时中国面对的最严酷的考验，也就是抗日战争结合在一起。在一篇 1946 年的文章《黄河大合唱》里，方静提到时人对这首歌曲的理解："他在诉说国家的胜利和失败、民族的死亡和新生。"[1]《黄河》的第八部分《怒吼吧，黄河》里有这样的诗句：

> 但是，新中国已经破晓；四万万五千万民众已经团结起来，誓死同把国土保！……啊！黄河！怒吼吧，怒吼吧，怒吼吧！向着全中国受难的人民，发出战斗的警号！向着全世界劳动的人民，发出战斗的警号！[2]

曾经的"摇篮"如今"怒吼"着发出战斗的警号，将"四万万五千万民众"团结在一起，才能够象征着破晓的"新中国"。光未然在《"黄河"本事》一文里说明了他对黄河的理解："黄河以其英雄的气概，出现在亚洲平原之上，象征着中华民族伟大的精神。古往今来，多少诗人歌颂着，歌唱着。"而他写作的目标，则在该文最后点明："怒吼吧黄河！向着全中国被压迫的人民，向着全世界被压迫的人民，发出战斗的警号吧！我们革命的五万万人民，为祖国的最后胜利而呐喊着。"[3]

这个怒吼着的黄河的形象是光未然的发明。而这一形象的确

[1]　方静：《黄河大合唱》，《风下》1946 年总第 27 期，第 24 页。

[2]　光未然：《光未然歌诗选》，人民文学出版社，1990，第 29—30 页。

[3]　光未然：《"黄河"本事》，载冼星海曲《黄河大合唱》，人民音乐出版社，1980。

图 1-4　《黄河大合唱》延安手稿封面　1939　中国艺术研究院藏

立和传播，还需要冼星海来赋予它音乐的外形。1939 年 2 月，光未然在延安创作出《黄河》诗歌；3 月，冼星海和光未然合作完成《黄河大合唱》（图 1-4）。4 月，《黄河大合唱》在延安中央大礼堂演出，毛泽东观看演出。据说毛泽东对这部作品有两个评价，一是"好"，二是"百听不厌"。[1]6 月，在欢迎周恩来回延安的晚会上，毛泽东指定演出《黄河大合唱》。周恩来对《黄河大合唱》也赞赏有加，在当年 7 月为它写下"为抗战发出怒吼，为大众谱

[1]　朱荣辉：《〈黄河大合唱〉第一次在延安公演》，《人民音乐》1995 年第 9 期，第 17—18 页；华新：《百听不厌——毛泽东评价〈黄河大合唱〉》，《党史纵横》1997 年第 9 期，第 29 页。

出呼声"的题词（图 1-5）。[1] 此后，《黄河大合唱》就成为延安文艺活动的保留曲目。

就在冼星海创作《黄河大合唱》的 1939 年，版画家马达为冼星海创作了一幅木刻肖像画。马达是中国新兴木刻的骨干成员，1932 年在上海参加"野风画会"，曾亲耳聆听鲁迅教诲。1938年秋来到延安后，马达很快创作出一批优秀的肖像画作品，"刻了《高尔基》《鲁迅》《贺龙》《冼星海》这些无产阶级文艺导师、军事将领、音乐家的像"[2]。1939 年响彻延安的《黄河大合唱》必然给当时身为鲁迅艺术文学院美术系教员的版画家马达以极深刻的印象，鼓舞他创作了木刻杰作《作曲家冼星海》[3]（图1-6）。画面中的冼星海戴着军帽，裹着围巾，坐在书桌前奋笔疾书。恰好在 1939 年有一张冼星海在窑洞中创作的照片被保存下来，拍摄的是作曲家在窑洞中叼着烟斗凝神构思的情景（图 1-7）。[4] 马达木刻与冼星海照片中的观看角度、人物服饰都颇为不同，但有两个细节非常相似：桌子上都铺着一块格子布，谱曲的大本子几乎占据了半张桌子（图 1-8）。还有一个细节也能与冼星海的一个工作习惯相吻合，那就是冼星海喜欢用派克笔谱曲。鲁艺文学系的何其芳回忆冼星海说："他写一个大合唱总是紧张地写七八天

[1]　王建柱:《〈黄河大合唱〉的诞生》,《党史大地》2005 年第 8 期, 第 32 页;《冼星海全集》编辑委员会编《冼星海全集》第 7 卷, 广东高等教育出版社, 1989, 图85。

[2]　张映雪:《深切的怀念》, 载毕开文编《马达画集》, 天津人民美术出版社,1982, 第 2—3 页。

[3]　这件作品有多个标题, 本文以 1982 年出版的《马达画集》为准, 见毕开文编《马达画集》, 第 22 页。

[4]　《冼星海全集》编辑委员会编《冼星海全集》第 7 卷, 图 75。

图 1-5　周恩来为冼星海题词

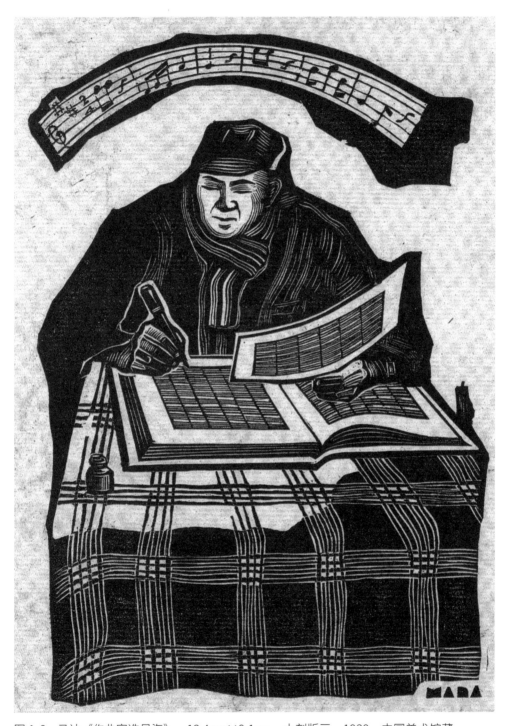

图 1-6　马达《作曲家冼星海》　13.4cm×9.1cm　木刻版画　1939　中国美术馆藏

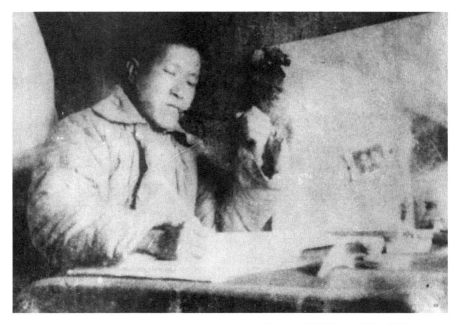

图 1-7　冼星海在窑洞中创作　1939

图 1-8　马达《作曲家冼星海》里的格子布、大本子和派克笔

即完成。有时我们到他窑洞里去，他把他正在写着的'民族交响乐'的写成部分搬出来给我们看。那已是厚厚的好几大本了。他向我说，他已经写坏了好几支派克笔。"[1] 这些相似之处表明，马达的创作是有现实依据的。

马达和冼星海相识已久，1938 年一起从武汉奔赴延安，后来又都成为延安鲁迅艺术文学院教员。[2] 鲁迅艺术文学院经常组织集体活动，教员们有很多机会相互接触。对此，冼星海在他的日记里有所记录，如 1939 年 2 月 4 日："'鲁艺'全体会餐。"[3] 1939年 3 月 10 日："晚上，'鲁艺'新旧教职员联欢会，'鲁艺'表演很多节目。晚上当开会时，大雷大雨！他们演几个戏剧，还叫我唱《莫提起》和拉提琴。"[4] 这些活动，想必马达也都参加了。延安鲁艺教员们住得很近，相互串门聊天是最常见的娱乐方式。马达与冼星海更是比邻而居，低头不见抬头见，他对冼星海生活、工作的环境应该是非常熟悉的。最终完成的作品还结合了画家对音乐的体会和理解，将一位作曲家全身心沉浸于创作中的状态刻画出来。比较马达木刻《作曲家冼星海》和冼星海在窑洞中谱曲的照片，木刻可能还要比冼星海本人照片更能传达出这位作曲家忘我工作的大师风范。

马达创作的这幅肖像木刻曾以《大众作曲家》为名，在 1939

[1]　何其芳：《记冼星海先生》，《周报》1946 年第 19 期，第 19 页。
[2]　关于马达和冼星海相熟的情形，笔者从马达之子陆小灵处获知，部分内容亦见于陆小灵《寻找自心的真相——回忆我的父亲马达》（未刊稿）。
[3]　《冼星海全集》编辑委员会编《冼星海全集》第 1 卷，第 254 页。
[4]　同 [3]，第 261 页。

年 9 月出版的《战斗美术》上发表。[1] 这从一个侧面表明，该画创作于当年 9 月之前。再考虑到画中人物厚重的衣着，可知这幅作品大约作于 1939 年早些时候。1944 年，这幅画又以《写成抗日之歌》为名，刊登于《中外木刻集》。[2] 从这两个命名可以看出画家对这一肖像画的理解：画中人物是一位为人民大众服务的音乐家，而他正在书写的乐曲是一首"抗日之歌"。

比马达木刻稍晚的一张照片，则拍摄下冼星海在 1939 年夏天指挥延安"鲁艺"合唱团排练《黄河大合唱》的景象（图1-9）。[3] 上身中山装、下身穿短裤的作曲家留给观看者一个全情投入指挥的背影，鲁艺合唱团的学员们整齐排列，激昂的歌声仿佛穿透照片影像，萦绕在我们耳畔。

大约在 1939 年下半年，《黄河大合唱》简谱在重庆出版，这首抗战歌曲开始传播到全国各地。[4]1949 年以后，《黄河大合唱》作为新中国最受重视的音乐作品被反复改写和演出，成为 20世纪的音乐经典。这一经典的创作首先是词曲作者的功劳，它歌颂了中国共产党所领导的抗战事业，反过来，中国共产党也推动了《黄河大合唱》广泛而持久的传播，从而达成一场艺术与政治的双赢。[5]

[1] 马达：《大众作曲家》，《战斗美术》1939 年第 4 期，第 3 页。

[2] 刘铁华编《中外木刻集》，东方书社，1944，第 14 图。

[3] 《冼星海全集》编辑委员会编《冼星海全集》第 7 卷，图 79。

[4] 严镝：《〈黄河大合唱〉各版本的产生和流传》，《中国音乐学》2005 年第 4 期，第 69 页。

[5] 陈澜：《〈黄河大合唱〉的经典化研究》，《湖南师范大学学报》（社会科学版）2012 年第 10 期，第 51 页。

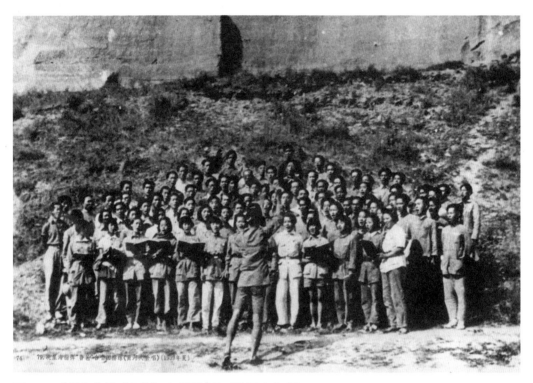

图 1-9　冼星海指挥"鲁艺"合唱团排练《黄河大合唱》　1939

随着《黄河大合唱》的传播及越来越牢固的经典化，其结果就是：黄河，而不是其他河流，成为最能代表"中华民族"以及"新中国"的象征。当黄河与中华民族挂钩之后，古代对黄河的礼赞就不足以表达新的情感和寄托。1940 年《黄河》杂志发刊词就说，"黄河之水天上来""黄河远上白云间"等古代诗词已经不足以形容"黄河的雄奇伟大与历史文化的价值"了。那么要怎么来表达黄河的伟大和意义呢？该发刊词说：

　　　　你在空间方面延展着九千里的长流；你在时间方面创造
了五千年的文化；你雄踞着东亚平原；你藐视着尼罗河恒河
密西士比河诸姐妹；你金色的波澜，象征了黄种的美丽；你
汹涌的巨浪，代表着民族之刚强；你重浊湍急，虽然不利行舟，
却免除了帝国主义者炮舰的侵扰；你不断的改道，虽然制造
不少灾害，却也成就了新的文明。多少圣哲英豪，诞生在你
的流域！多少神奇史迹，创建在你的身旁！你不管泾清渭浊，
兼容并包，完成你自身的洪流，向前迈进；从远古的时代，
开始奔流，不舍昼夜，你永远的流，不息的流，象征了中华
民族悠久无疆的生命！伟大哉黄河，壮烈哉黄河！你是我们
民族的灵魂！你的名字直与我们的祖先——黄帝——有同等
的神圣的意义！[1]

在抗战正在进行中的 1940 年，提出黄河与中华民族的关系又
有什么意义呢？这篇发刊词的最后就在回答这个问题：

　　　　看吧！奔腾豪放的水势！听吧！汹涌澎湃的涛声！这是
黄河在抗敌反攻的时候了！千千万万的战士在黄河两岸冒雪
冲锋；千千万万的同胞在黄河流域引吭高唱！我相信在最近
的将来，黄河将有惊人的胜利！将创建伟大的功勋！将在复
兴民族的历史中写下最光荣的一页！将由黄河的扫荡，扩展

[1] 国馨：《黄河》（代发刊辞），《黄河》1940 年创刊号，第 1—2 页。

到长江珠江黑龙江之肃清倭寇还我金瓯！将见青天白日的光辉，由昆仑的高原照彻到太平洋的海面！

怒吼吧，黄河！

战斗吧，黄河！[1]

关于黄河与中华民族的关联，以及黄河这一象征性在当下的意义，这一发刊词几乎完全重复了 1939 年的《黄河大合唱》。《黄河大合唱》重新发现了黄河，发现了这条"怒吼"的黄河。只有"怒吼"的黄河，才能象征中华民族蕴含的伟大力量。

黄河在过去的伟大成就增加了它在当下的力量。《黄河大合唱》的这个叙事策略也在抗战期间其他诗歌中得到复制。如 1941 年在郑州发行的《河南青年》杂志上发表了一首《黄河颂》诗歌：

沙石吻着行人脚步，

野草在春风里摇曳，

我伫立在黄河之滨，

遥瞻着伟大人类的母亲。

澎湃的黄流啊！

你走过了无数艰辛的路，

穿透了多少险恶的山，

[1] 国馨：《黄河》（代发刊辞），第 2 页。

你永远是一支火热的箭。

你是中华民族的泉源，

多少生命，

吸吮着你的乳浆成长，

生活在你的怀抱。

如今——

春风送来了异国的火药气，

侵略野火燃烧在你身旁，

平静村庄掠过了战神的阴影，

你不能再自由的呼吸，

发一声吼，

你号召着自己的儿女：

"英勇的孩子们！

执起反侵略的武器，

在人与兽搏斗的战场，

盛情去歌唱人类的自由。"

黄流啊！

你愤怒的吼声——

是正义的号角，

你雄伟的水流——

是民族解放的高歌。[1]

[1]　矛琳：《黄河颂》，《河南青年》1941 年第 1 卷第 4 期，第 21—22 页。

　　"黄河颂"在诗歌中的主题也由此被确立下来，黄河水、黄河之于中国的历史功绩、黄河水流发出的"吼声"最终汇聚为"民族"的"高歌"。黄河的民族意义，确切地说，黄河之于中华民族的现代意义，就这样在抗日战争的背景下得以产生，并获得广泛的认同。

民族解放的高歌：
詹建俊、叶南《黄河大合唱——流亡·奋起·抗争》
（2009）

　　《黄河大合唱》在 21 世纪成为革命历史题材，进入"国家重大历史题材美术创作工程"。具体创作由詹建俊、叶南承担。2009年，作品以三联画的形式完成，命名为《黄河大合唱——流亡·奋起·抗争》（以下简称为"油画《黄河大合唱》"，图 1-10、图1-11）。三幅相对独立的画作组合在一起，长度接近 12 米，是诸多同类题材绘画中体量感最突出的一件（组）。

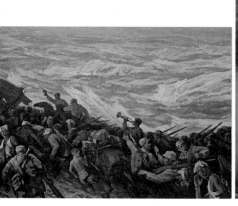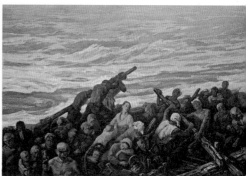

图 1-10　詹建俊、叶南《黄河大合唱——流亡·奋起·抗争》　280cm×435cm、332cm×285cm、280cm×435cm　油画　2009　中国美术馆藏

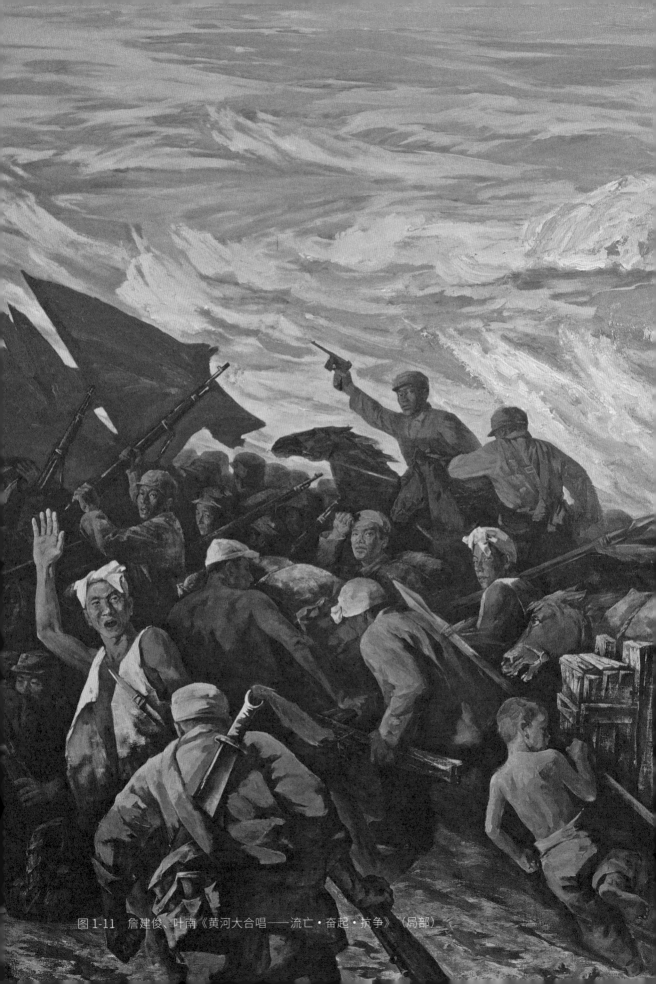

图1-11 詹建俊、叶南《黄河大合唱——流亡·奋起·抗争》（局部）

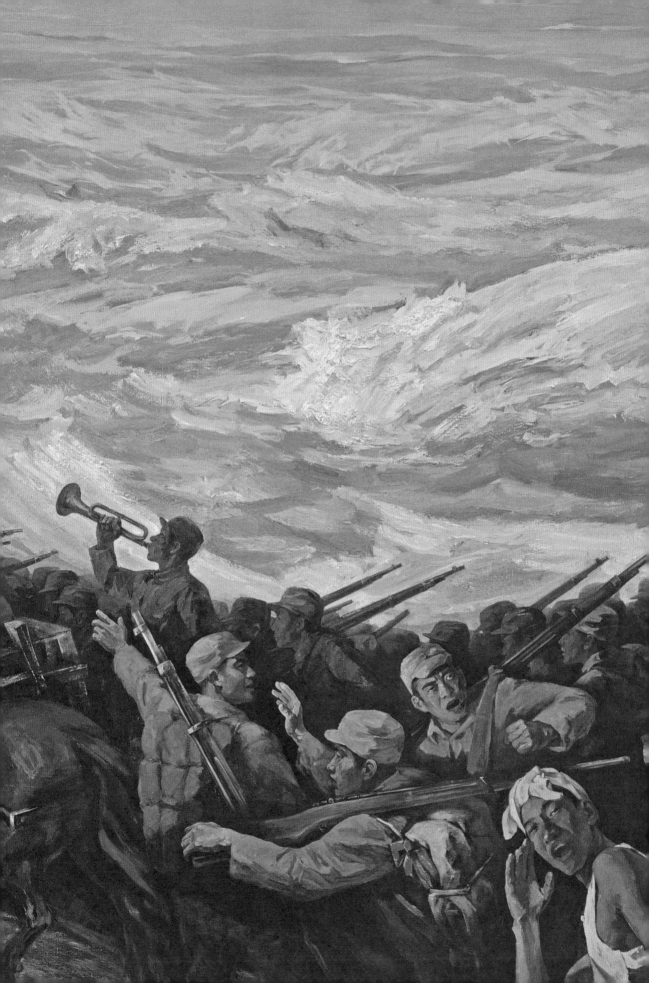

图 1-12　詹建俊、叶南《黄河大合唱——流亡·奋起·抗争》（局部）

　　画面采取三联画形式，中间一幅最高，主题是"奋起"，刻画冼星海在黄河瀑布前挥舞着手臂指挥合唱，号召民众团结抗战，共同发出愤怒的吼声（图 1-12）。左、右两边描绘乐曲不同章节内容。右侧一幅主题是"流亡"，表现乐曲中的《黄河谣》《黄河怨》《黄河船夫曲》，突出战争给中国人民带来的苦难。左侧一幅主题是"抗

争"，取材于《保卫黄河》等乐章，凝练、概括地描绘出全民抗战的景象。[1] 占据三联画上端三分之二面积的黄河水将三幅内容各自独立的画面连接为一个整体。两侧呈对称排布的画面又在结构上共同衬托了位于中心、近乎真人大小的冼星海和他身后的壶口瀑布。

三联画的方式可能参考了此前王迎春、杨力舟于 1981 年创作的黄河组画。黄河组画同样取材于《黄河大合唱》，分别描绘了《黄河在咆哮》（中）、《黄河怨》（左）和《黄河愤》（右）。三幅画高度一致（均为 120cm），宽度不同。《黄河在咆哮》最大（宽 290cm），是三幅画的核心，主题是黄河激流中驾舟前行的船夫，这部分内容的描绘多少带一点杜键《在激流中进前》的影子。《黄河怨》描绘战争中背井离乡的百姓，《黄河愤》画太行山下扛着红缨枪的游击队员。詹建俊、叶南《黄河大合唱》左右两幅的题材与王迎春、杨力舟的作品相似。不过在三联画的整体结构上，詹建俊、叶南还借鉴了欧洲祭坛画的传统。欧洲中世纪的祭坛画发展出一种倒 T 形的结构模式，中间一幅，两侧各有一幅或多幅，中间高于两侧。最重要的主题和人物形象放在中间，次要主题分布两边。这种祭坛画模式在文艺复兴时期发扬光大, 遍布欧洲各地。如北欧画家维登的《七圣礼祭坛画》，中间和两翼人物比例、内容均不相同，但共同的教堂空间将它们统合为一个整体[2]（图 1-13）。油画《黄河大合唱》

[1] 詹建俊、叶南：《〈黄河大合唱——流亡·奋起·抗争〉创作随笔》，《美术》2010 年第 2 期，第 45—46 页。关于这件作品的创作过程，还可参见叶南编著《从〈黄河大合唱〉谈油画创作》，人民美术出版社，2011。

[2] 这件作品是由维登及其助手共同完成的，见 Lorne Campbell, Jan Van der Stock, Catherine Reynolds and Lieve Watteeuw ed., *Rogier van der Weyden in Contex*t, Paris-Leuven-Walpole,MA: Peeters Publishers, 2012, pp.118—145。

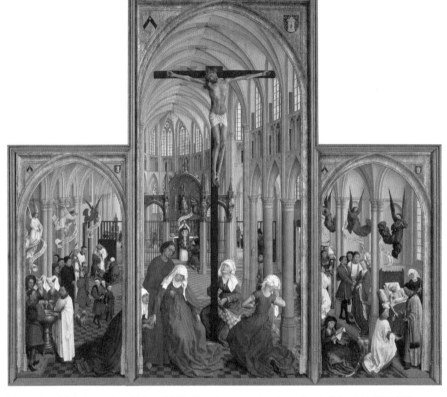

图 1-13　罗吉尔·凡·德尔·维登 (Rogier van der Weyden)《七圣礼祭坛画》
120.2cm×63.5cm、201.8cm×96.5cm、120.2cm×63.5cm　油画　1440—1445
安特卫普皇家美术馆

采用三联画的构思出自叶南。叶南曾在俄罗斯学习油画，对欧洲中
世纪以来的祭坛画传统有深入了解。按她的理解，"三联画中间这
幅作品略高于旁边两幅，使之更突出，更强化了中心感"[1]。选取这
样一个中间高于两边、近似祭坛三联画的构图，初衷就是为了突出
画面中间的冼星海与黄河。

　　画面最引人注目的人物无疑是冼星海。与创作《作曲家冼星海》

[1]　詹建俊、叶南:《〈黄河大合唱——流亡·奋起·抗争〉创作随笔》，第45—46页。

的马达不同，詹建俊、叶南所处时代距冼星海时代已远，无缘得见本人。他们要塑造冼星海的形象，就要借助照片。存世冼星海的照片不少，但画家要考虑的是如何创造出与主旨相匹配的画面氛围、光线、动态乃至人物神态，而很难有照片能够拿来直接套用。画家须得在吃透冼星海面部特征的基础上，为冼星海创造一个新的"表情"。这部分工作由詹建俊完成。叶南在她执笔的创作随笔里对詹建俊塑造的冼星海头像赞不绝口："在画布上冼星海的最后形象和当初的设计虽然在动态上还有相近处，但气质却完全不同。那随着风和水飘起的披风衬托着冼星海的剪影外形，英俊刚毅，不仅是冼星海精神气质的写照，同时也象征着包括詹先生在内的中国知识分子的钢筋铁骨与浪漫情怀。"[1]与冼星海本人照片中相对圆润的面容相比较，詹建俊笔下的冼星海，面部更加棱角分明，眼神也锐利不少，"英俊刚毅"方面要更胜一筹（图1-14、图1-15、图1-16）。冼星海在油画中的出场，自然是因为他谱写了《黄河大合唱》，他的形象就必须与《黄河大合唱》相匹配。在某种意义上，詹建俊笔下的冼星海更符合大众期待中《黄河大合唱》谱曲者的"形象"。用波德里亚"拟像"理论来说，就是詹建俊画的冼星海比冼星海本人更像冼星海。实际上，自《黄河大合唱》产生之后，这个集诗歌、音乐、民族想象为一体的艺术作品就不可避免地重塑了作曲家冼星海的形象。

　　油画《黄河大合唱》最精彩的地方是黄河——以壶口瀑布作为背景。自20世纪70年代末以来，壶口瀑布就由最具有辨识度的黄河景观转变为黄河的视觉代名词。[2]河水的结构和布置由叶南做初

[1]　詹建俊、叶南：《〈黄河大合唱——流亡·奋起·抗争〉创作随笔》，第49页。
[2]　吴雪杉：《壶口瀑布：关山月与黄河的视觉再现》，《美术学报》2020年第5期，第53—71页。

图 1-14　詹建俊、叶南《黄河大合唱——流亡·奋起·抗争》中的冼星海像

图 1-15　冼星海像

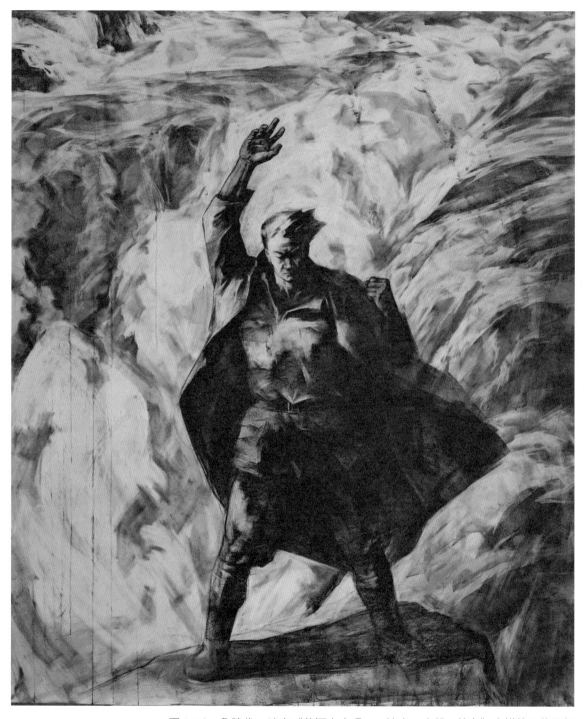

图 1-16　詹建俊、叶南《黄河大合唱——流亡·奋起·抗争》素描第四稿局部

图 1-17　詹建俊、叶南《黄河大合唱——流亡·奋起·抗争》局部

步设计，最后由詹建俊绘成。奔涌的黄河水与瀑布气势惊人，但又
妥帖地悬挂在中心人物冼星海的身后，为作曲家高高举起的手臂作
出注解。由于画面高达 3 米，据说画家是站在地上，用两三米长的
窗帘杆绑上刷子来画黄河。巨大的笔触在画面上飞舞，再幻化为流
淌的河水与激荡的浪花，站在画面前方，仿佛看悬河倒流，水雾扑
面而来，很受震动（图 1-17）。

　　三联画《黄河大合唱》两侧"流亡""抗争"的主体人物部
分由叶南完成，詹建俊承担中间的"奋起"和黄河的绘制。这与
他们各自的创作方式有一定关系。叶南受过很严格的学院派训练，
处理人物众多的叙事性绘画游刃有余。而詹建俊要更加感性，他

在《我和我的画》一文里谈到自己的艺术倾向："我画画比较重直观、重感受，以性情为主，理性精神不是很强，虽然有时也会有一些寓意和象征性，但那也多来自内心体验，感悟的成分多，有些理性思考也是在直观引发下产生的。我在画上主要追求的是精神和情感的表达，不管什么题材和主题必须有感于精神，必须能表现出从特定生活或对象中在内心所激发出的感情，并把它融入作品的形象和意境当中，是所谓'贵情思而轻事实'。即便是主题性很强的作品，我的着重点也不在叙事，而是要突出作者的思想感情。"[1]《黄河大合唱》中的冼星海和黄河水，正是老画家"精神与情感的表达"。

[1]　詹建俊：《我和我的画》，《当代油画》2015 年第 1 期，第 21 页。

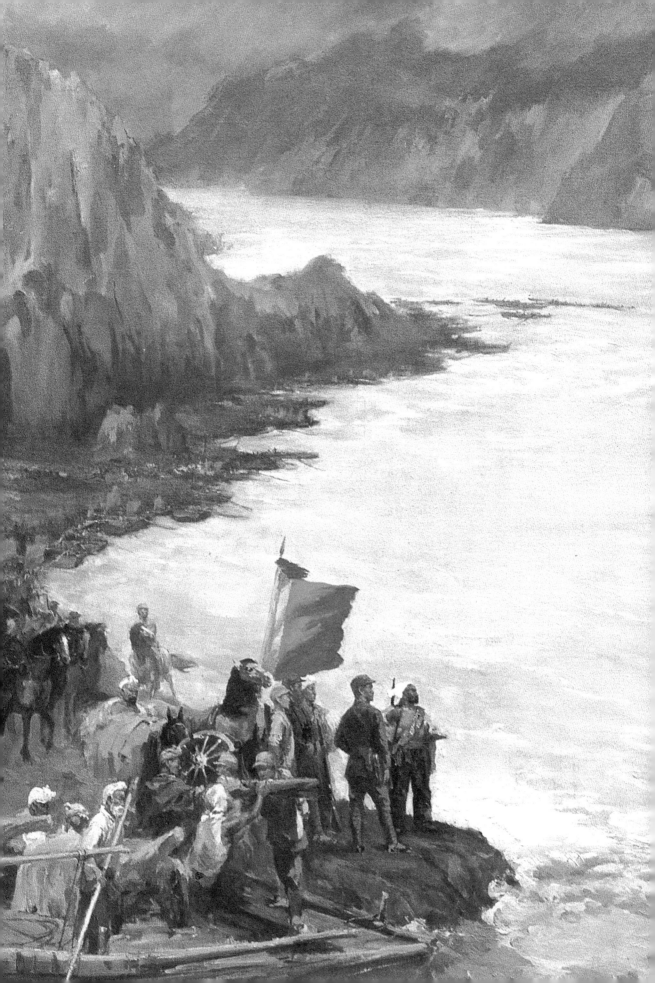

第二章　革命与战争

《黄河大合唱》的第七部分《保卫黄河》，特别歌颂了黄河保卫者：

> 万山丛中，抗日英雄真不少！青纱帐里，游击健儿逞英豪！端起了土枪洋枪，挥动着大刀长矛。保卫家乡！保卫黄河！保卫华北！保卫全中国！[1]

1939 年活跃在万山丛中的"抗日英雄"和青纱帐里的"游击健儿"，只能是中国共产党领导的军队。这无论在当时还是今天，都是很明显的事情。因此，黄河的"保卫者"从《黄河大合唱》的传唱开始，就特别地与中国共产党联系在一起。

在中国共产党发展壮大的历史过程中，有三个"渡黄河"的片段被特别提炼出来。一是 1937 年 8 月至 9 月，八路军第一一五师、一二〇师、一二九师在陕西韩城县芝川镇渡口东渡黄河，开赴山西抗日。[2] 二是

[1] 冼妮娜主编《黄河大合唱》，新世纪出版社，2017，第 41 页。

[2] 李雪文:《八路军东渡黄河出师抗日》，《山西档案》2015 年第 6 期，第 19—23 页。

1947 年 6 月 30 日夜，中国人民解放军晋冀鲁豫野战军，也就是俗称的"刘邓大军"，强渡黄河，从内线作战转为外线作战。这次渡河作战发生在夜晚，也被称为"夜渡黄河"。三是 1948 年 3 月 23 日，毛泽东及中央机关从陕西佳县与吴堡交界的川口村东渡黄河前往西柏坡。[1] 艾中信 1959 年《东渡黄河》画的是八路军东渡黄河抗日，1961 年《夜渡黄河》画刘邓大军，石鲁 1964 年画的《东渡》、钟涵 1978 年作的《东渡黄河》则是描绘毛泽东过黄河。这三个革命历史题材都将黄河与中国共产党紧紧联系在一起，黄河象征党的革命事业，为党的革命事业增添光彩。此类主题性创作语境下的黄河带有鲜明的"新中国"色彩。

[1] 王崇杰：《川口民兵护送毛主席过黄河》，《中国民兵》1993 年第 1 期，第 19 页。

优美的历史画：
艾中信《夜渡黄河》（1961）

 1960 年，中国革命博物馆计划增添部分美术作品，聘请各地美术家创作，其中包括"夜渡黄河"这一题材。任务安排给任教于中央美术学院的艾中信。[1] "夜渡黄河"是指 1947 年 6 月 30 日晚中国人民解放军晋冀鲁豫野战军在刘伯承、邓小平指挥下，从濮县至东阿县 300 里战线上突破黄河天堑的军事胜利。这一突破改变了战场形势，解放军由内线作战转为外线作战，从防御作战转为进攻作战，被视为解放战争的一个重大转折，具有重要历史意义。渡河时间在夜晚，作战部队大约在晚 10 点 40 分开始乘船渡河，6 分钟左右即抵达对岸，快速击溃地方守军，随后船只返回运送下一批战士。[2] 由于渡河发生在夜间，这次作战也称作"夜渡黄河"。

 1961 年，艾中信创作完成了《夜渡黄河》（图 2-1）。据艾中信回忆，他找到的资料里有一段很有诗意的描述，对他有很大启发：

[1] 李冠燕：《时代旋律——中国国家博物馆重大主题性美术创作研究》，北京时代华文书局，2019，第 75—96 页。

[2] 胡征：《强渡黄河》，王传忠等编选《刘邓大军强渡黄河资料选》，山东大学出版社，1987，第 105—107 页。关于渡河作战开始时间，有说晚 9 点的，关于渡过黄河的时长，有说 5 分钟的，这里不展开辨析。

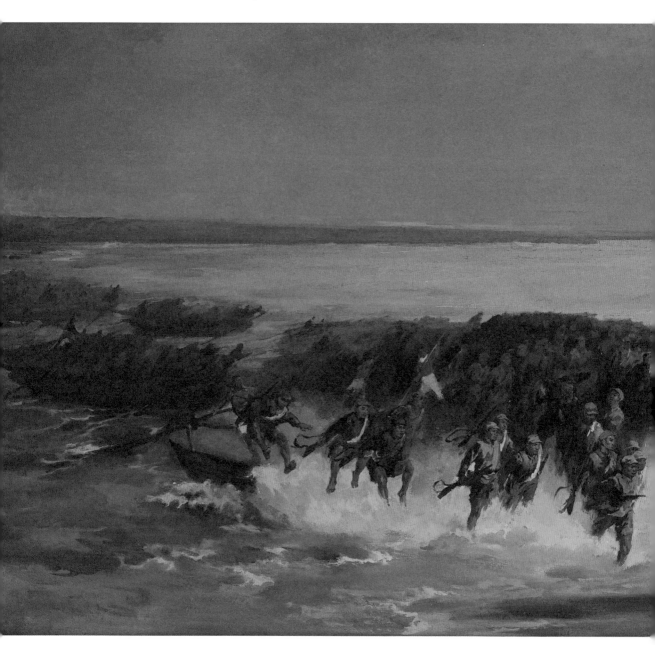

图 2-1 艾中信《夜渡黄河》 142cm×320cm 油画 1961 中国国家博物馆藏

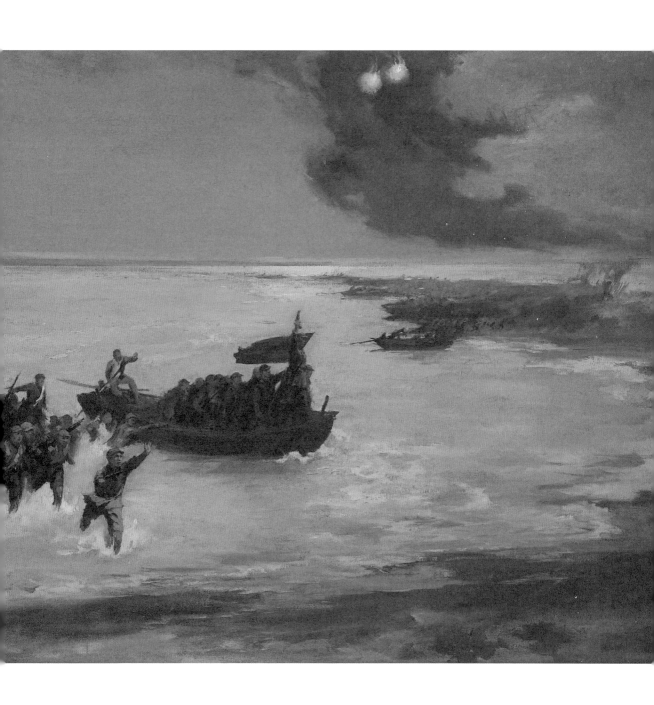

图 2-2　《夜渡黄河》夜空中的北斗七星

　　根据目击渡河情况的随军摄影工作者的描述，那是初夏的晚上，月明星稀，黄河像一条巨蟒一样躺在长空下，战士们踏上蟒背，一跃而飞渡天险。摄影工作者的描述很有画意，而且带有浪漫主义气息。[1]

　　"月明星稀"构成了《夜渡黄河》的基本背景。大片近乎平涂的蓝色和清晰可见的北斗七星为画面赋予一层朦胧的诗意，又仿佛预示着战争即将胜利的走向（图 2-2）。除去冲锋在前的几位战士外，后续的战士连绵成片，不做太多细节刻画，仿佛与夜色融为一体。明澈的画面竟带有一种现实主义绘画中所罕见的诗意。

[1]　艾中信：《绘事散记》，《美术研究》1995 年第 1 期，第 11 页。

在画面氛围的营造上，艾中信借鉴了贝多芬《月光奏鸣曲》。画家尝试从听觉而非视觉的角度出发来体察画面的整体意象：

> 毛主席把内线作战转变为外线作战的英明策略，是愚蠢的蒋军所不能意料的，出其不意的军事行动要求表现机智神勇，不宜采取烽火连天、冲锋陷阵的火热场景。在我的意象中，仿佛觉得大军夜渡黄河，与其用视觉还不如用听觉去体察更符合油画的特点。像贝多芬的《月光奏鸣曲》所采取的手法那样，用夏夜晴空一片连接烟火的乌云和高空悬起灯盏似的两颗照明弹作大军飞渡的伴奏，我觉得是适宜的。[1]

艾中信赋予画面一种沉静悠扬的基调，以至于周扬评价说"这是一幅优美的革命历史画"。革命历史画难道不应该是崇高的吗？所以艾中信后来回味评语中的"优美"时，忍不住暗自琢磨："他肯定了这幅画，但是否也有含蓄的批评呢？"[2]（图2-3）

《夜渡黄河》的发生时间决定了它必须描绘夜晚的黄河。除去这一题材外，极少有画黄河夜景的情形。大约也是因为要画夜景，才让艾中信联想到了《月光奏鸣曲》。部分是为了取得类似《月光奏鸣曲》的效果，画家笔下的黄河显得宁静、沉着，波澜不惊，只有战士在水中冲锋的步伐才激荡起一层层涌动的水花。艾中信

[1] 艾中信：《绘事散记》，第11页。
[2] 同上。

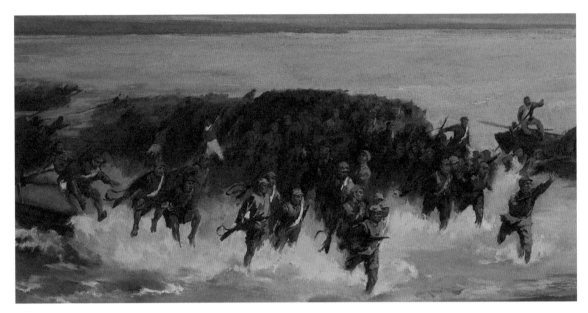

图 2-3　渡河战士与安静的黄河

也曾反思，如果更强调黄河浪涌的势头和战士登岸时溅起的水花，会不会使战争场面更显壮丽。不过，出于画面的整体考虑，艾中信还是认为他目前的处理是最好的："过分强调动的一面，也并不妥当，静中之动，应是这幅画的基调。"[1]

在《夜渡黄河》之前，艾中信还画过一幅《东渡黄河》（图2-4），描绘八路军1937年东渡黄河抗日。这一题材带有明确的民族内涵，北上抗日一直被视为中国共产党为中华民族解放所作出的卓著贡献之一。艾中信在1959年思考如何表现这一主题时，说自己受到《黄河颂》的启发：

　　对《东渡黄河》起更加直接作用的是冼星海同志的《黄

[1]　艾中信：《绘事散记》，第11—12页。

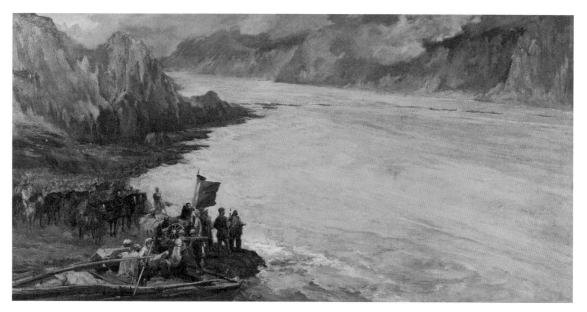

图 2-4　艾中信《东渡黄河》　130cm×300cm　油画　1959　中国国家博物馆藏

河大合唱》，其中《黄河颂》唱道："我站在高山之巅，望黄河滚滚，奔向东南。金涛澎湃，掀起万丈狂澜，浊流宛转，结成九曲连环……"这一段乐曲和歌词，十分激动人心。每当听到"我站在高山之巅……"，特别是突然高昂起来的"高山之巅……"这个节奏时，我的心情无法不震动。就是它，推动了我的形象思维，我似乎亲自站在高山之巅，眼看黄水滚滚……黄河是中华民族的发祥地，而今大敌当前……又好像亲自听到"平津危急！华北危急！中华民族危急！只有全民族实行抗战，才是我们的出路……"的战斗号召，并且沉重地擂动了我的心。[1]

———————————

[1]　艾中信：《绘事散记》，第 10 页。

落实到画面上，艾中信《东渡黄河》取全景式构图，一条大河自两岸嶙峋的峭壁间奔涌而来，八路军战士沿河岸展开队形，整装待渡。将渡未渡的战士不动如山，与激荡辽阔的黄河水相互映照。《东渡黄河》（1959）中豪迈的黄河与《夜渡黄河》（1961）里沉静的黄河呈现出截然不同的格调。显然，艾中信眼中的黄河是多元的，他在创作《夜渡黄河》时有意识地与早先的黄河作品拉开了差距。

在流行社会主义现实主义风格和"两结合"风格的20世纪50年代至60年代，革命历史画的总体倾向是慷慨激昂。艾中信部分突破了这一框架，结合历史事件本身的特点，描绘了一个充满诗意的黄河夜景。《夜渡黄河》是当时革命历史题材中的一个"优美"另类，也是艺术与政治相结合的一个成功案例。

保卫黄河：
陈逸飞《黄河颂》（1972）

　　黄河民族意义的生发与《黄河大合唱》密不可分，而《黄河大合唱》诞生于抗日战争期间，是一首号召大众参加抗战、保卫祖国的歌曲。在这个意义上，保家卫国是讴歌黄河的一个重要组成部分。从这个角度描绘黄河最出色、最有影响力的作品是陈逸飞的《黄河颂》。

　　陈逸飞《黄河颂》（图2-5）是一幅大画，宽近3米，作于1972年，到1977年才为世人所知。和20世纪五六十年代其他很多同类作品一样，这幅作品也与《黄河大合唱》有着紧密联系。光未然作词、冼星海谱曲的《黄河大合唱》在1969年被改编为《黄河钢琴协奏曲》，由原来的8个部分改作4个乐章，分别是《黄河船夫曲》《黄河颂》《黄河愤》《保卫黄河》。1971年，上海市革委会要求为协奏曲配图，4个乐章对应4幅油画，交由上海油画雕塑创作室油画组来完成，陈逸飞作的《黄河颂》是其中第二部。

　　《黄河颂》是陈逸飞创作生涯的早期作品，不过却是他个人最感满意的一件。他在《既英雄又浪漫》一文中，回忆了自己创作构思的变化过程："《黄河颂》最初的构想，是画一个羊倌，扎着羊肚子头巾，昂着头，仰天高唱信天游。反复思量后，发觉这种表现

图 2-5 陈逸飞《黄河颂》 143.5cm×297cm 油画 1972 泰康保险集团藏

方式几乎是在诠释《黄河大合唱》的歌词，便毅然舍弃。转而改成一个红军战士，站在山巅，笑傲山河。创作过程中，我把山顶明亮如炽的光感复还到画布上，渲染成一片耀眼的白芒；我在红军战士的步枪枪眼里，画了一小团红布，形同一朵盛开的鲜艳的小花，还在他的脚下，画上一行斜飞南行的大雁。"[1]

一开始，陈逸飞按照《黄河大合唱》歌词来安排画面内容，画上一个羊倌。但最终，陈逸飞决定画上一个红军战士（图 2-6），让这位战士站立在黄河岸边的高处，在他脚下有一行大雁向南飞（图2-7）。红军战士挺拔的身姿、英姿勃勃的神态以及自信而灿烂的笑容毋庸置疑地成为画面焦点。按画家本人的说法，就是"红军战士，站在山巅，笑傲山河"。红军战士与黄河的组合，此前主要见于八路军东渡黄河的主题性创作。不过陈逸飞要描绘的毕竟是《黄河颂》而非《东渡黄河》，所以画家只选取一个战士，让他站在山顶。按《黄河颂》的歌词来说，就是"我站在高山之巅，望黄河滚滚"（图 2-8），只是这个"我"是由红军战士来体现。这个红军战士可以抽象地表达红军乃至中国共产党在不同时期领导的所有军队，但是好像还不足以代表《黄河颂》里所颂扬的中华民族——毕竟战士还不能等同于民族，所以陈逸飞又添加了一段长城（图 2-9）。

黄河与长城确实有交集，二者相汇在山西省偏关县的老牛湾，此处位于山西、内蒙古、陕西三地交界处，目前还保留有明代长城残留

[1] 陈逸飞：《既英雄又浪漫》，载蒋祖烜编《神话陈逸飞》，湖南美术出版社，1999，第 118 页。

图 2-6　《黄河颂》中的战士　笔者摄

图 2-7 《黄河颂》中的大雁 笔者摄

图 2-8 《黄河颂》中的河水 笔者摄

图 2-9　《黄河颂》中的长城　笔者摄

的墙体。[1] 这里和八路军东渡黄河的陕西韩城县相距甚远。陈逸飞《黄河颂》里黄河与长城的相汇自然不是实景写生的结果，而是他主观臆造的产物。这段黄河边上刻意添加的长城具有双重含义。一是强化《黄河颂》中所颂扬的中华民族。长城被公认为中华民族象征的时间早于黄河，也更加深入人心。二是长城与红军战士的组合——这个红军战士就站在长城上——延续了 1933 年长城抗战以后出现的长城与战士组合的图像模式。在这种模式里，战士就是保卫国家的"长城"，也就是《义勇军进行曲》中所歌唱的"新的长城"。[2]陈逸飞画中的长城在河岸群山中蔓延，于近景处攀升到最高点，成为《黄河大合唱》中的"高山之巅"。黄河、长城和红军战士，三个极富象征性的形象在这里构成一个整体。从黄河的角度着眼，长城（历史建筑、民族象征）和红军战士（政治寓意）赋予《黄河颂》以更加鲜明的文化内涵与政治立场。黄河成为民族国家的表征，而且别有意味的是，这个民族国家还可以更具体为 1949 年建立的中华人民共和国。

当人与黄河组合在一起时，人与黄河的关系如何处理就成为一个问题。为衬托战士的高大，陈逸飞将黄河放得很低，河上有山，山上有城，而战士站立在烽火台的最高处。画面上隐形的观看者从略高于烽火台的位置俯瞰黄河，同时仰望高大威武的战士。宽广的黄河虽然占据了半个背景，却在低处默默地流淌。长城与黄河这两

[1] 杨眉、张伏虎：《黄河入晋第一村：山西偏关老牛湾堡》，《室内设计与装修》2016 年第 4 期，第 128—131 页。

[2] 吴雪杉：《长城：一部抗战时期的视觉文化史》，生活·读书·新知三联书店，2018，第 62—160 页。

个出现在 20 世纪 30 年代的中国象征，都伫立在这位战士脚下。在
"笑傲山河"这一点上，陈逸飞做得非常彻底。"山河"是笑傲的
对象，是红军战士的陪衬。通过这种方式，陈逸飞将红军战士与"山
河"熔铸在一起，共同谱写出一曲慷慨激昂的《黄河颂》。

第三章　新中国的黄河建设

　　1949 年以前，黄河流域水患频发。中华人民共和国成立后，治理黄河成为国家建设必须攻克的重要课题，"除害兴利"的治理方针很快得到确立。1954 年，黄河规划委员会提出《黄河综合利用技术经济报告》，计划在黄河干流上修建拦河坝和水库，以期彻底解决黄河水患问题。1955 年召开的第一届全国人民代表大会第二次会议决定尽快成立三门峡水库和水电站建筑工程机构，三门峡水利工程建设正式提上日程。此后数年，三门峡水利工程一直是新中国治理黄河的标志性事件，而三门峡也成为艺术家们在 20 世纪 50 年代歌颂祖国建设成就最常描绘的主题之一。

　　根治水患的目的是安定人民生活、发展经济、建设富强的新中国。在水库、水电站等工程外，黄河沿岸新兴的城市建设也成为艺术家们热衷描绘的题材。桥梁、工厂、机器、大楼，纷纷在图像中的黄河两岸安家落户。这些图像不一定如照相摄影般纤毫毕现地刻录现实，却能体现出一个时代对黄河的美好愿景与想象。

治理黄河：
谢瑞阶《黄河三门峡地质勘探工作》（1955）

三门峡水利枢纽工程是 20 世纪 50 年代中国水利建设的一件大事。1955 年 7 月 18 日，时任国务院副总理的邓子恢在第一届全国人大第二次会议上作《关于根治黄河水害和开发黄河水利的综合规划的报告》，提出"在陕县三门峡地方修建一座最大和最重要的防洪、发电、灌溉的综合性工程"[1]；7 月 30 日，大会通过《关于根治黄河水害和开发黄河水利的综合规划的决议》，确定"国务院应采取措施迅速成立三门峡水库和水电站建筑工程机构"[2]，相关宣传工作也大规模展开。1955 年 4 月 17 日至 6 月 13 日，水利部黄河水利委员会在郑州举办治黄展览会，为三门峡水利建设宣传拉开序幕。[3] 展览以照片形式"显示了三门峡、刘家峡、龙门峡等优

[1]　邓子恢：《关于根治黄河水害和开发黄河水利的综合规划的报告》，《中华人民共和国国务院公报》1955 年第 15 期，第 730 页。
[2]　一九五五年七月三十日第一届全国人民代表大会第二次会议通过：《中华人民共和国第一届全国人民代表大会第二次会议关于根治黄河水害和开发黄河水利的综合规划的决议》，《中华人民共和国国务院公报》1955 年第 15 期，第 719 页。
[3]　孟少辉主编《河南省科学技术大事记（1949—2006）》，河南省科学技术厅，2007，第 13 页；郑州历史文化丛书编纂委员会编《郑州市文物志》，河南人民出版社，1999，第 30 页。

良水库坝址的雄姿，并告诉观众苏联专家怎样以高度国际主义精神，不顾山高水深、严寒酷热等困难，帮助我们到沿河各地查勘，又帮助我们做了流域规划伟大工作"[1]。1955 年 7 月，中南海怀仁堂也举办治黄展览，当时的国家领导人观看了展览。[2] 很快，艺术家们开始积极投身于黄河三门峡的主题性创作。在之后的几年时间里，艺术家们围绕三门峡建设创作出一大批优秀的绘画作品。

最早到三门峡考察并投入创作的是谢瑞阶。谢瑞阶学生时代以学习油画为主，但自上海美术专科学校毕业回到河南之后，他就逐渐转向中国画创作。1955 年，谢瑞阶创作了《黄河三门峡地质勘探工作》（图 3-1、图 3-2），这件作品让他名声大噪。第二年，《黄河三门峡地质勘探工作》一画参加了 1956 年 7 月举办的第二届全国国画展览会，是此次展览中最令人瞩目的作品之一。[3]

谢瑞阶生长在黄河边，对黄河十分熟悉。不过到 1955 年，他才产生描绘黄河的想法，因为这一年传来修建三门峡水库的消息。三门峡水库对谢瑞阶进行黄河美术创作产生了决定性影响。他在《一心要画黄河》一文中述说了自己当时的心路历程：

　　我们开封人，在旧社会都有个共同的恐惧，怕黄河决口。

　　我从小就害怕黄河，但长大以后又听人说黄河是祖国文化的

[1] 君谦：《治黄展览参观记》，《新黄河》1955 年第 5 期，第 59 页。

[2] 黄河水利委员会黄河志总编辑室编《黄河大事记》（增订本），黄河水利出版社，2002，第 281 页。

[3] 展览主办方收到作品 3500 件，只展出了其中一小部分。郁：《第二届全国国画展览会开幕》，《美术》1956 年第 7 期，第 52 页。

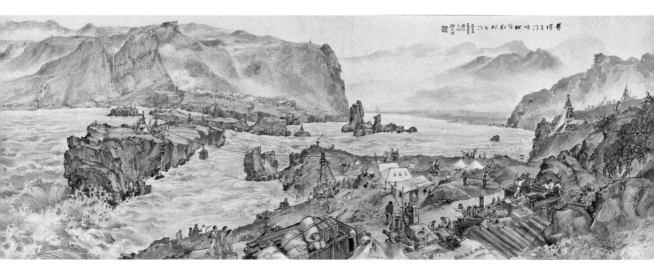

图 3-1　谢瑞阶《黄河三门峡地质勘探工作》　60.8cm×177.2cm　中国画
1955　中国美术馆藏

摇篮；这些关于黄河的不同的看法，装满了我的脑子。

一九五五年的省人民代表会议，传达了邓子恢副总理关于综合治理黄河的报告。在小组会上，有一位中牟县的农民代表老大娘发言，激动地谈到她的父母曾不知多少次的带她逃过黄灾。而她长大了之后，又带着自己的儿女经常逃难，但是可怕的黄水，到底还是吞没了她的女儿和侄子。当时她沾沾眼泪，接着说："只有在共产党和毛主席领导的今天，我们才能安居乐业。"她的发言使我深受感动，当时我下了决心要画黄河，并初步打算到三门峡一趟。领导上帮助我实现了自己的心愿。[1]

[1]　谢瑞阶：《一心要画黄河》，《美术》1964 年第 1 期，第 29 页。

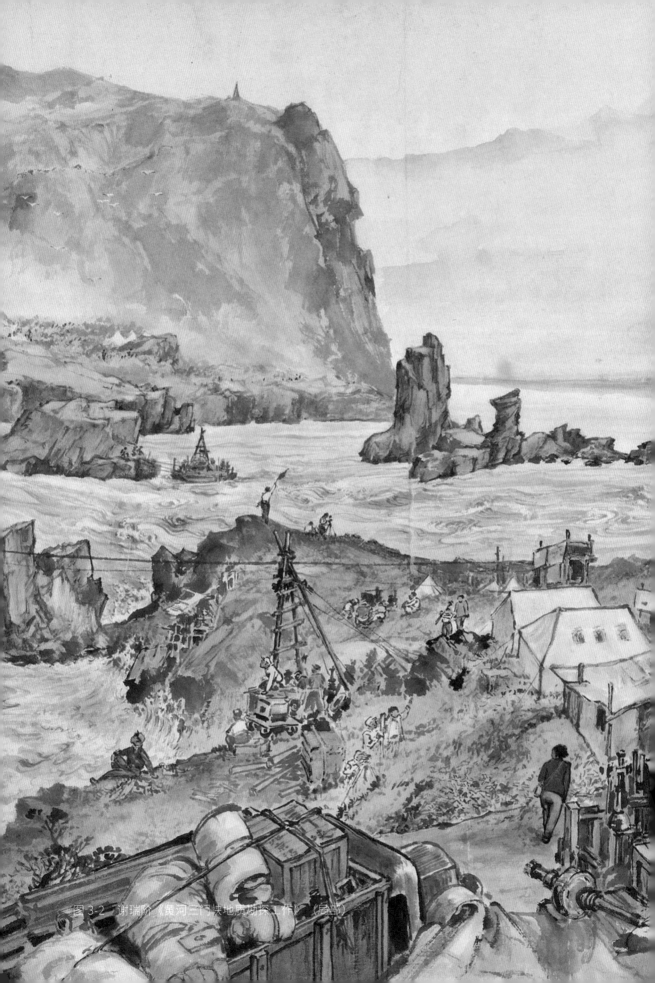

图 3-2　谢瑞阶《黄河三门峡地质勘探工作》（局部）

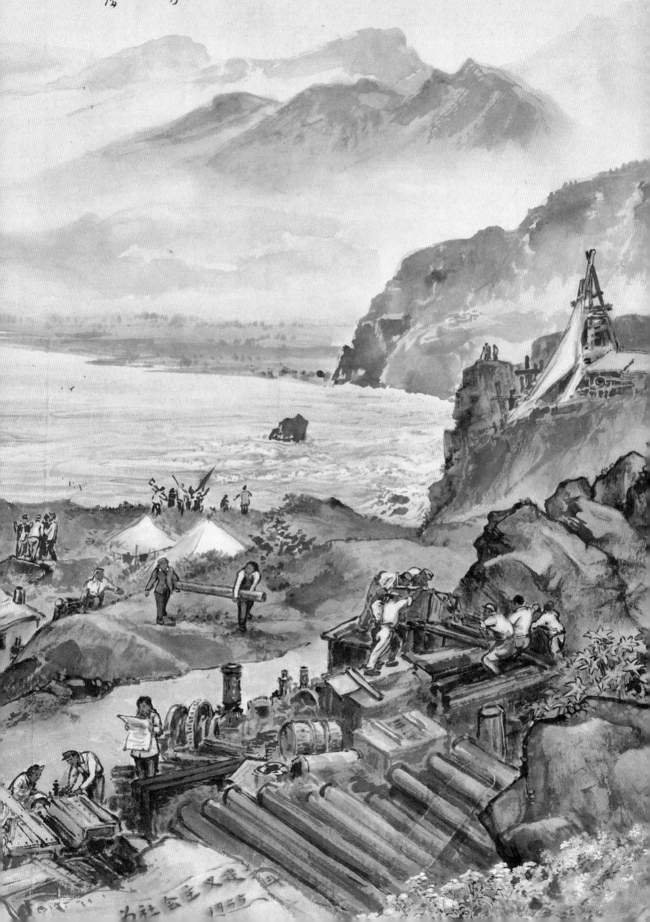

三门峡大坝和水库的兴建令饱受黄河水患之痛的谢瑞阶欣欣鼓舞，他下定决心去画黄河——那条即将建起三门峡大坝的黄河。谢瑞阶主动请缨到三门峡工地考察，开始了他的黄河创作之旅。他后来回忆说："在有关方面的支持下，特别是在黄河水利委员会的直接帮助下，我从 1955 年开始，先后多次沿黄河实地体验生活，三门峡水电站是我呆的时间最长的地方，这个工程的几个主要阶段我都看到了。"[1] 与其他从祖国各地远道而来的画家（如下文将要讲述的吴作人）不同，谢瑞阶是河南本地人，离得近，跑得勤，自然画得也多。三门峡建设的各个阶段，他都是见证者，也都用自己的画笔记录下来了。谢瑞阶对黄河的创作是持续性的，但在他创作的众多黄河画作中，影响最大的仍属《黄河三门峡地质勘探工作》。

《黄河三门峡地质勘探工作》作于 1955 年 10 月，谢瑞阶在题款里特别指出，这件作品"画于工地"。1955 年 10 月时，三门峡水利工程建设还处于最初的勘探阶段，谢瑞阶选取了一个全景式视角，从河岸半山腰位置俯视三门峡，由远及近依次描绘河岸、鬼门岛、神门岛和人门岛，既能够突出河岸边以及三座河心岛上的勘探活动，又巧妙地展现出黄河三门峡两岸自然风光。从谢瑞阶的创作出发点来看，他更希望突出的是工地建设。卡车、木箱、机械、支架、索道、帐篷，还有往来奔波的劳动者，把宏大的画面串联到一起。

现场工地给谢瑞阶印象最深的有两点，一是全国人民支援三门峡建设的盛举，二是勘探工作的危险：

[1] 谢瑞阶：《说说我这一生（下）》，《中州今古》1994 年第 6 期，第 10 页。

在三门峡工地上，我看见了许多动人的人和事。其中最突出的是那些写着："北京发""上海发""海南岛发"的货物箱，而那些各种不同年龄、语言、服装的人也逐日的增加着。当时我感动极了，心想祖国是多么伟大，全国一盘棋进行着社会主义建设，连遥远的海南岛的同胞也跑到这里来支援了，这在旧社会是绝对不可能办到的。记得有一次我和工人同志在拦河索上一起坐了斗车，从翻滚的黄河顶上滑过去，眼看脚下的漩涡一个个像深井一样，心里的确也害怕，有时只好闭上眼睛。工人同志问我感觉怎么样，我只好说不怕，因为他们曾劝阻不让我上斗车，但我还是坚决地要求和他们一起索渡。[1]

这两点都在画面中得到表现。在前景一辆运送货物的卡车上，一个硕大的木箱子上写着"三门峡"和"北京站"。卡车后面还有提着行李的年轻人，他们和那些来自外地的物资一样，从五湖四海"跑到这里来支援了"（图3-3）。

连接鬼门岛与河岸的滑索也得到精心刻画。忙碌的工作人员操作索道运转，斗车已经行进到河心，河岸边还有工人一边休憩一边观赏这个让画家惊心动魄的场景。从当时的三门峡照片来看，从远处俯瞰时很难把人物活动看得那么清楚。画家对人物的细致描绘自然是为了表达治理黄河、"人定胜天"的信念（图3-4）。

《黄河三门峡地质勘探工作》是最早表现三门峡建设的画卷，开启了后来一系列三门峡美术创作。谢瑞阶本人也从这一次的黄河

[1] 谢瑞阶：《一心要画黄河》，第29页。

图 3-3　谢瑞阶《黄河三门峡地质勘探工作》（局部）

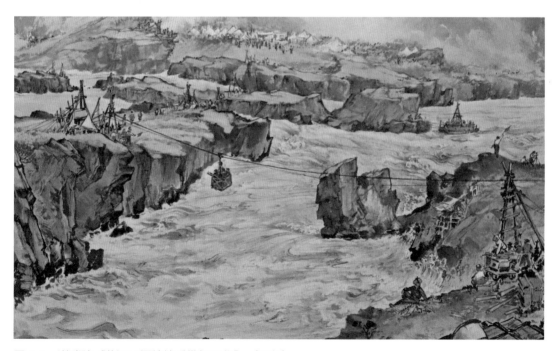

图 3-4　谢瑞阶《黄河三门峡地质勘探工作》（局部）

图 3-5　谢瑞阶《神门放舟》　70cm×100cm　中国画　1955　藏地不详

创作中感受到黄河之美。用他的话说："我热爱黄河，越想越觉得可爱。千年的害河，今天变成利河，怎么不使人兴奋呢？因此我更加关心黄河。""久而久之，我便产生了一个心愿，就是能全面的画黄河。"[1] 此后，谢瑞阶有关黄河建设的创作还有《神门放舟》（图 3-5）以及《黄河第一座单跨桥》《黄河在前进》等。同时，纯粹的黄河风景也逐步进入谢瑞阶笔下，如《黄河入海流》（图 3-6）、《黄河壶口瀑布》（图 3-7）以及《黄河龙门左岸》《黄河春雷鸣》等。[2] 在黄河主题性绘画领域，谢瑞阶实有开创之功。

[1]　谢瑞阶：《一心要画黄河》，第 29 页。
[2]　关于谢瑞阶的黄河画作，参见谢瑞阶《谢瑞阶书画集》，河南美术出版社，1996。

图 3-6 谢瑞阶《黄河入海流》　38cm×64cm　中国画　1963　藏地不详

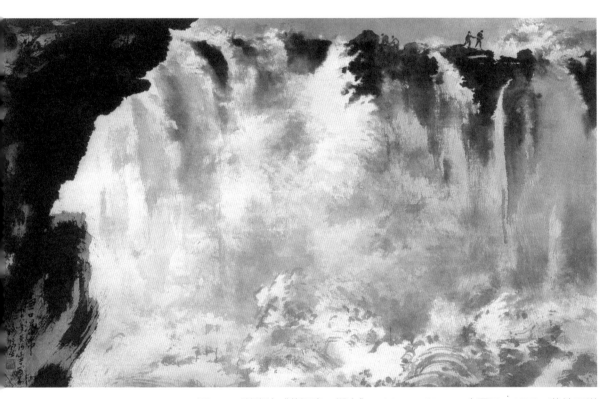

图 3-7　谢瑞阶《黄河壶口瀑布》　　38cm×64cm　中国画　1978　藏地不详

黄河的过去、现在与将来：
吴作人"三门峡"组画（1955—1960）

从 1955 年黄河三门峡水利工程开工建设，到 1960 年主体工程初步完成，黄河三门峡在大约五六年时间里一直是当时艺术家创作的重要题材。为数众多的艺术家到三门峡考察、写生和创作，其中影响最大的要数吴作人的"黄河三部曲"。

1955 年 12 月，吴作人以全国人大代表身份前往三门峡考察。对着刚刚开始探测、施工的工地，吴作人开始畅想三门峡的"今天"和"明天"："今天的三门峡，一片黄水翻腾咆哮，也盖不住地质工作队的钻探机的马达声""三门峡的明天，将是一座近百公尺高、上千公尺长的巨大的重力坝，拦着黄河的洪水"。[1] 回到北京以后，吴作人萌发了一个关于三门峡的创作计划，要描绘"黄河三门峡的过去、现在、未来"。[2]

"过去"作于 1955 年底和 1956 年初，名为《黄河三门峡》。在三门峡现场考察时，吴作人从不同位置和角度观察三门峡，创作了不少素描速写和油画写生。其中有一幅从山崖上俯视三

[1] 吴作人：《黄河三门峡》，《旅行家》1956 年第 2 期，第 43 页。
[2] 王岫：《黄河三门峡》，《美术》1959 年第 10 期，第 40 页。

门峡全景的速写（图 3-8），还有一幅从相同角度画的小幅油画（图 3-9）。两者的视角和构图都非常接近，甚至可能是同一天的成果。

回到北京后，吴作人根据在三门峡现场作的小幅油画写生，修改、放大为一幅正式的油画创作（图 3-10）。后者的长、宽均接近小稿的三倍（118cm×150cm）。画面左下角有画家签名："作人，1955—56，三门峡。"为表述方便，这里将前一幅称为《黄河三门峡》（小），后一幅称为《黄河三门峡》（大）。两张画虽然尺幅相差悬殊，但画面内容相近，在出版物上的命名也大致相同，如果没看过原作或高清图版，很容易把它们混为一谈。吴作人在画室内创作《黄河三门峡》（大）时曾拍下多张工作照，其中一张照片显示，吴作人创作大幅《黄河三门峡》时面前就摆着小幅《黄河三门峡》。这就更直观地表明，吴作人是对着小画画大画。相对来说，小画笔触感更强，大画在物象的刻画上更加细腻，黄河水体量增多（图 3-11），背景中群山的起伏更加柔和，画面整体感有所提升。在展厅陈列时，大画相对来说也更有气魄。

1959 年 11 月，吴作人再次来三门峡考察，意在创作《黄河三门峡》的"现在"。吴作人的夫人萧淑芳在日记里记录下吴作人每天在三门峡的行程：11 月 1 日上午 7 点，吴作人抵达三门峡，与萧淑芳共同参观一日并画速写；11 月 2 日下午，吴、萧到左岸山头画全景，此时天气绝佳；11 月 3 日上午，二人到大坝前方画近景；11 月 4 日，上午画近景，下午到左岸山头于雨中作画；11 月 5 日，白天到三门峡市参观，晚 8 点 21 分登上返回北京的

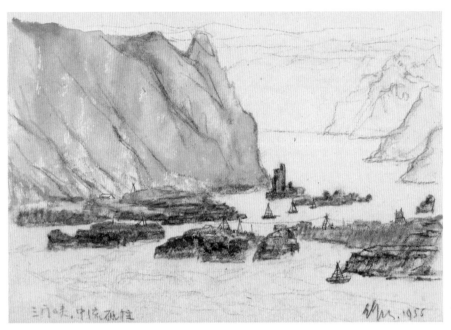

图 3-8　吴作人《三门峡·中流砥柱》　19.1cm×27.4cm　速写　1955　私人收藏

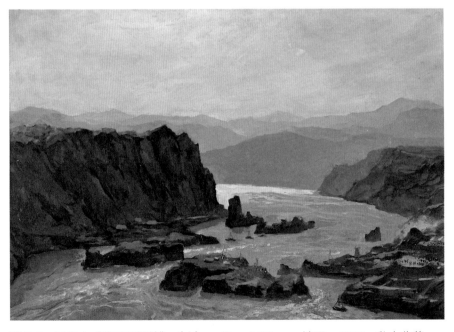

图 3-9　吴作人《黄河三门峡》（小）　40cm×53cm　油画　1955　私人收藏

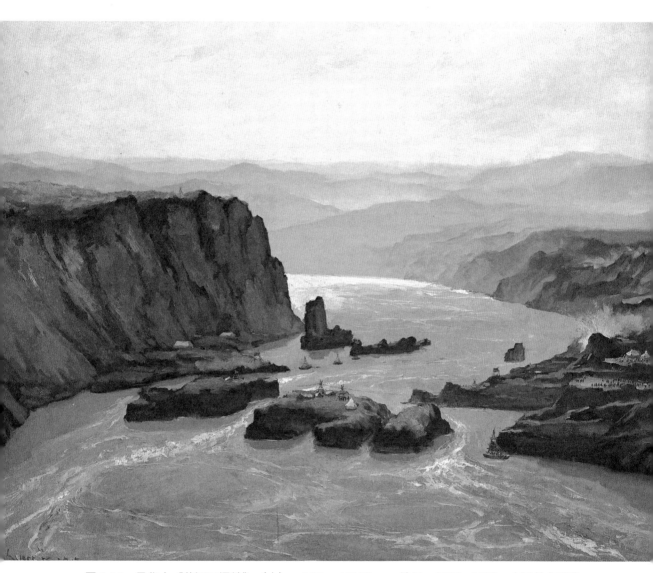

图 3-10　吴作人《黄河三门峡》（大）　　118cm×150cm　油画　1955—1956　中国美术馆藏

图 3-11　吴作人《黄河三门峡》（大）中的河水

列车。[1] 从到达当日起，吴作人连续四天笔耕不辍，从不同角度为三门峡大坝留下素描与油画写生（图 3-12）。

和 1955 年一样，吴作人先后完成了两幅《黄河三门峡大坝》，一张为 43cm×53cm，被称为《黄河三门峡大坝》（小，图 3-13），一张为 115cm×150cm，被称为《黄河三门峡大坝》（大）。两幅画作均取俯瞰视角，从三门峡大坝东南侧的上方俯视三门峡，将大坝全景纳入视野。画中的三门峡大坝已经建成大半，一侧封闭施工，另一侧开闸放水。画面所传达的信息是：黄河水的断与流，已在三门峡大坝控制之下。

从画面来看，《黄河三门峡大坝》（小）中的大坝西侧（即西岸）似已大半竣工，而右侧只搭起骨架，大坝上的栈桥铺设大半，尚未抵达右侧河岸（即东岸）。大坝下游方向有一道隔墙，

[1]　曹俊主编《但替河山添彩色：吴作人〈黄河三门峡〉组画研究展》，古吴轩出版社，2020，第 80—81 页。

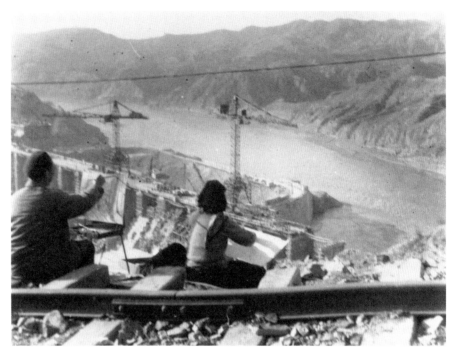

图 3-12　吴作人与萧淑芳在三门峡写生　1959 年 11 月 2 日

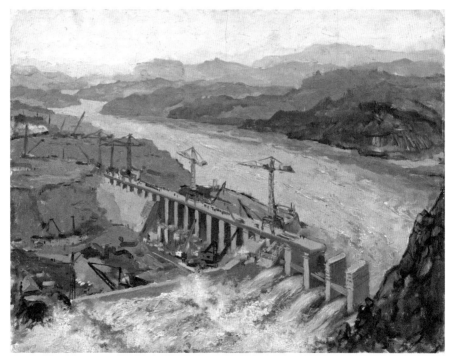

图 3-13　吴作人《黄河三门峡大坝》（小）　40cm×53cm　油画　1959　私人收藏

连接坝身与张公岛。隔墙左边靠近西岸部分滴水不沾，各种机械有序施工；隔墙右侧靠近东岸部分正在泄洪。画面展示出两点：一方面，三门峡水利工程建设热火朝天；另一方面，三门峡大坝已承担起拦洪泄洪作用。西侧栈桥上高耸的吊车与东侧桥墩下奔腾而过的黄河水形成鲜明对比。

画面的生动有一部分来自吴作人带有想象性的加工，尤其是流经大坝的黄河水。吴作人《黄河三门峡大坝》（小）中气势惊人的泄洪场景确实在 1959 年发生过，只是洪水到来的时间是在当年夏季。1959 年的黄河汛期发生在七八月间，三门峡先后迎来 4 次 10000 到 12000 立方米/秒洪峰。其时尚未完全竣工的三门峡大坝起到很好的拦蓄作用，洪峰经过大坝后流量消减一半。[1]1959 年 9 月编辑出版的《黄河三门峡画册》封面刊用了一幅泄洪照片，从三门峡东岸上方俯拍大坝，可以看到上游河水已漫至大坝外围堰顶端，水势平缓，但通过溢流坝时，水位陡然降低，黄河汇聚为奔腾的水流倾泻而下。图册出版于 9 月，照片拍摄时间当早于 9 月。1960 年出版的《三门峡上锁黄龙》也刊登了一张夏季汛期的三门峡照片（图 3-14），从大坝东南侧俯拍大坝，焦点是河水通过溢流坝时奔涌成的滔天巨浪。照片场景与吴作人两幅《黄河三门峡大坝》中河水经过溢流坝时的情形非常接近。

而到 11 月初，情况发生变化。河水水位下降，河水经过溢流坝的方式也发生了改变。从一幅近距离观察溢流坝夏季情形的照片

[1] 黄河三门峡工程局：《三门峡工程在技术管理方面的初步总结》，《三门峡工程》1959 年第 11 期，第 10 页。

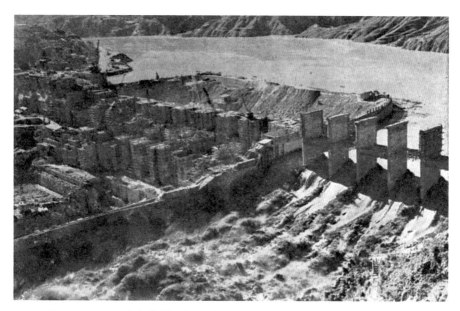

图 3-14　1959 年汛期的三门峡水利工程　出自《三门峡上锁黄龙》（1960）

可以看到，水位较高时，河水是从未完工的溢流坝上方进入下游。
而在一张拍摄于 1959 年 10 月 20 日的照片里，由于水位下降，黄
河水不再从溢流坝上方经过，而是通过溢流坝已完工部分下侧的梳
齿进入下游，水流也比较平稳，看不到巨大的浪花和飞扬的水雾。

　　两个不同时间点的黄河三门峡大坝被吴作人"剪贴"到一起：
《黄河三门峡大坝》中的自然风景和大坝本身，描绘的是 1959 年
11 月的三门峡；而奔涌的黄河水则见于数月之前的、1959 年七八
月间的三门峡。从时间线来说，前一个时间点相对于凝固在 1959
年 11 月建造进程中的黄河三门峡大坝而言属于"现在"，后一个
时间点则属于"过去"。吴作人把这两个时间点"剪贴"到一起，
混合、制造出某个惊心动魄的瞬间。通过这种"剪贴"，吴作人展
现出了三门峡大坝建设的高潮时刻：这是一座能够控制黄河的大坝，

是新中国的伟大创举。在 1959 年下半年和 1960 年初的宣传中，未完工的三门峡大坝在汛期中成功发挥拦洪作用一直是宣传亮点。这一宣传无疑塑造了吴作人对《黄河三门峡大坝》也即三门峡"过去、现在、未来"三部曲中"现在"的理解。

据说因为身体原因，吴作人 1960 年后再没有回到黄河三门峡进行主题创作，"三部曲"中的"未来"最终没有完成。[1] 不过还可以继续追问，吴作人没有尝试的黄河三门峡"未来"应该是什么样子？

未完成的三门峡组画的"未来"可能是"三门峡市"。[2] 吴作人自己在 1959 年底、1960 年初写的一组《三门峡歌》里提供了一点线索。《三门峡歌》分为三阕，分别是《凶险的三门峡》《人定胜天》和《三门峡市》。[3] 吴作人述说了创作这组诗歌的原因：

> 1955 年底我初到三门峡，那时才正在钻探。1959 年 11 月我再到三门峡，水库工程距 1957 年 4 月开工才两年半，人类改造自然的伟大力量，却使我感动极了。[4]

[1] 按商宏的说法，"可惜后来由于身体状况以及其他原因，吴作人并没有完成《人定胜天》三部曲的第三幅"，载商宏：《吴作人》，文物出版社，2017，第 148 页。
[2] 曹俊主编《但替河山添彩色：吴作人〈黄河三门峡〉组画研究展》，第 11 页。
[3] 吴作人：《三门峡歌》，载曹俊主编《但替河山添彩色：吴作人〈黄河三门峡〉组画研究展》，古吴轩出版社，2020，第 71 页。下文所引诗句均出自此处，不再另行标注。吴作人生前出版的传记（根据吴作人口述材料整理）很少提到吴作人的文学创作，但提到了这组《三门峡歌》，可见吴作人对该诗印象很深，参见萧曼、霍大寿《吴作人》，第 243 页。
[4] 同 [3]，第 71 页。

感动的产物是《三门峡歌》中包含的三首诗：第一首《凶险的三门峡》讲的是"三门峡前矗三门，千万年来称险绝"。显然，"千万年来"属于三门峡的"过去"。第二首《人定胜天》写"大坝雄跨三门山，伏虎降龙看今朝"。对于1955年至1959年的吴作人来说，这个"今朝"就是"现在"。第三首《三门峡市》，讲述这里如何"站起新城市"，畅想"人民幸福万万世"，展望出一幅美好的"未来"图景：

> 崖田庄稼种又收，绿化红旗满山指。
>
> 原是荒土坡，站起新城市。
>
> 昨天没人烟，今天十万四。
>
> 工人阶级尽英雄，工地大学出才智。
>
> 五八年来"大跃进"，自冶自造新机器。
>
> 土洋结合办法多，群众路线最顶事。
>
> 人民自己当主人，力能翻天又覆地。
>
> 造海拦洪五九亿公方，为工为农为水利。
>
> 饮水莫忘党和毛主席，人民幸福万万世！

人类改造自然的伟大力量令吴作人"感动"，写下了《三门峡歌》，而这三首现代诗又恰好可以对应黄河三门峡的"过去""现在"和"未来"。从这个角度看，黄河三门峡组画中描绘"未来"的那一幅，很有可能描绘三门峡市。

作为一座城市的"三门峡市"在三门峡水利枢纽工程兴建之前

并不存在。民国初年，三门峡一带属河洛道；1932 年，归属于河南省第十一行政督察专员公署。1955 年，中央决定建设三门峡水利工程。为便于工程展开，中共洛阳地委于 1956 年 4 月决定设立三门峡工区，并成立工区人民政府。1957 年 3 月，国务院第 43 次会议决定设立三门峡市。1957 年 6 月，三门峡市设立郊区，辖区范围基本承袭原三门峡工区。[1] 以"人大"代表身份于 1955 年 12 月来到三门峡考察、作画的吴作人应该知道未来几年这里将会出现一座新的城市。当吴作人 1959 年第二次来到三门峡时，这座新兴的城市成立已有两年，一切都还方兴未艾，要把它建设成为"人民幸福万万世"的一座城市，还有待"未来"。

吴作人黄河三门峡组画的草草结束，可能也与三门峡本身的曲折历程有关。三门峡水利工程的建成没有完全达到它的预期作用，负面效果逐渐显露。1965 年不得不开始带有补救性质的第一次改建，1969 年又开始第二次改建。[2] 与此同时，祖国的建设还在蓬勃展开，新的创作计划和创作任务不断出现，吴作人的创作重心很快转向别处。在这双重因素作用下，吴作人规划中的黄河三门峡系列创作，到 1960 年就戛然而止了。

[1]　三门峡市地方史志编纂委员会编《三门峡市志》第 1 册，中州古籍出版社，1997，第 10—12 页。
[2]　黄河三门峡水利枢纽志编纂委员会编《黄河三门峡水利枢纽志》，中国大百科全书出版社，1993，第 125、137 页。

数千年未有之奇观：
傅抱石《黄河清》（1960）

黄河自古以来即以混浊著称。南朝鲍照《行京口至竹里诗》说"不见长河水，清浊俱不息"[1]。王安石《黄河》说"派出昆仑五色流，一支黄浊贯中州"[2]。同样，让黄河变得清澈也一直是黄河两岸人民的期望，以至于"黄河清"成为一种难以实现的祥瑞，三国曹魏时期的李康在《运命论》里有"黄河清而圣人生"这样的名言。[3] 当三门峡水利工程实现调节河水流量的功能后，黄河得到完全控制的信念开始蔓延。1960年专程前往三门峡考察的傅抱石恰好见证了清澈的黄河，于同年创作了中国画作品《黄河清》（图3-15）。

1960年9月至11月，江苏省国画院和南京艺术学院的13位中国画画家组成"国画工作团"到全国各地旅行、写生和创作。工作团以傅抱石为团长，3个月行程23000里，途经6省十余座城市，其中就包括三门峡。工作团抵达三门峡的时间是在9月22日早晨，

[1] 逯钦立辑校《先秦汉魏晋南北朝诗》，中华书局，1988，第1292页。
[2] 〔宋〕王安石撰，中华书局上海编辑所编辑《临川先生文集》，中华书局，1959，第365页。
[3] 〔梁〕萧统编，〔唐〕李善注《文选》，中华书局，1977，第730页。

图 3-15　傅抱石《黄河清》　51.2cm×76cm　中国画　1960　中国美术馆藏

图 3-16　傅抱石《三门峡速写》　1960

先由工地负责人介绍情况，然后参观工地，体验生活，画速写。
9 月 24 日上午，工作团离开三门峡工地去三门峡市，下午 2 点离
开三门峡市前往西安。[1] 傅抱石在三门峡工地画了若干速写（图
3-16），对三门峡周边山川河流的景致作了简单记录。[2] 这是傅抱
石以实景为基础的创作方法。他通常不会对着风景直接用毛笔作画，
而是用铅笔简要记录下眼前景物的大致特征，之后再根据自己的印
象结合速写来进行创作。

　　一个半月之后，工作团一行到达重庆，傅抱石根据他在三门峡

[1]　黄名芊：《笔墨江山——傅抱石率团二万三千里写生实录》，人民美术出版社，
2005，第 23—29 页。
[2]　《傅抱石速写集》公布了其中的 4 张，载傅抱石《傅抱石速写集》，江苏美术
出版社，1985，第 52—55 页。

图 3-17　傅抱石《黄河清》上的题跋

作的速写创作了《黄河清》。[1] 画中没有直接描绘三门峡大坝，而是以大坝上游水库为中心，描绘两岸的山峦以及水库中清澈的河水。傅抱石在画面左上角的题跋（图 3-17）中写道：

> 一九六〇年九月廿一日抵三门峡，至则前三日黄河之水清矣。清明澄澈，一平如镜，数千年未有之奇观也。水闸工程尚未全竣，而亿兆人民将永蒙福祉，岂可无图颂之？十一月八日写于重庆，十二月廿三日南京记，傅抱石。

在傅抱石看来，三门峡最值得关注的是"黄河之水清矣"。混

[1] 关于傅抱石《黄河清》的创作情况和艺术特点，载万新华《傅抱石绘画研究（1949—1965）》，人民美术出版社，2014，第 174—178 页。

图 3-18 傅抱石《黄河清》中的河水

浊的黄河水变得"清明澄澈，一平如镜"，才是"数千年未有之奇观"，
他所要描绘的也正是这一奇观。至于尚未完全竣工的大坝，傅抱石
一方面认为"岂可无图颂之"，另一方面却又不让它在画面中出现，
只是以两根高压电线杆、河岸边忙碌的人群和车辆来暗示下游方向
还有一座为"亿兆人民"带来福祉的人工建筑（图 3-18）。

三门峡大坝于 1961 年建成，但在 1959 年夏，三门峡大坝已

经开始发挥拦蓄河水的作用。[1] 工作团于 1960 年 9 月到达三门峡的时候，面对的是一座尚未竣工但已经开始运转、发挥作用的大坝。实际上，三门峡大坝给工作团成员留下深刻印象，除傅抱石外，钱松嵒、宋文治等也都创作了三门峡的主题性绘画。这些创作大多描绘大坝本身，区别只在于大小、远近不同。以宋文治为例，其于 1959 年 6 月就已前往三门峡写生，1960 年 5 月以三门峡为对象创作了《山川巨变》（图 3-19）。[2] 画面中比山还要高的水坝耸立在大河之上，气势恢宏，两岸山川都要在这座大坝前失去颜色。1960 年 9 月随工作团第二次来到三门峡后，宋文治又于当年 10 月画了一幅《山川巨变》（图 3-20）[3]，依然以三门峡为对象，描绘三门峡大坝及其下游黄河两岸的建设景象，较前一幅更为真实。后一张画还特意在画题后注明"一九六零年十月，写黄河三门峡水电站"。

　　傅抱石侧重描绘河水，而非雄伟的大坝或繁忙的工地建设，一方面在于他构思立意的高远，能将眼前一座具体的水利工程建筑提升到数千年未见之"奇观"的层面，另一方面，这也是傅抱石 20 世纪 50 年代和 60 年代描绘社会主义建设常用的一种艺术手法，即

[1] 黄河三门峡工程局：《三门峡工程在技术管理方面的初步总结》，《三门峡工程》1959 年第 11 期，第 10 页。

[2] 关于宋文治第一次三门峡之行及后续创作情况，见万新华《从〈桐江放筏〉到〈太湖之晨〉——宋文治建设主题绘画研究》，载宋文治艺术馆编《宋文治研究》，天津人民美术出版社，2019，第 115—120 页。

[3] 宋文治从 1959 年到 1963 年前后画过 7 个版本的《山川巨变》，见陈履生《功迈大禹——宋文治〈山川巨变〉研究》，载宋文治艺术馆编《宋文治研究》，第 78—83 页。

图 3-19　宋文治《山川巨变》　77cm×98cm　中国画　1960　宋文治艺术馆藏

以相对委婉和含蓄的方式，从侧面去歌颂祖国的建设。[1]

要画清澈的黄河，还要面对一个问题：当黄河不"黄"的时候，怎么让它看起来像黄河？叶浅予在一篇文章里提到画家对这个问题的考虑：

> 《黄河清》的作者傅抱石谈到，一不小心，容易把黄河画成长江或太湖，构思之时，自然要把黄河的特征仔细研究一番。在研究之中，不可免地会把记忆中的长江或太湖的特征拿来比较一番。这一比较，黄河的特征更加明确了。没有到过长江、太湖的人可能不会作此比较，那也不要紧，只要对三门峡流域的形势特点有了明确的认识，要他画成长江、太湖怕也不易。[2]

具体到《黄河清》一画，"三门峡流域的形势特点"是借由黄河两岸的山势来体现的。傅抱石突出了河道的弯曲，以及两岸绵延的山脉，以此展现这座北方河流的特征。这些特点在傅抱石笔下的长江和太湖里就没有出现过。如傅抱石画长江三峡，不是描绘山川的宽博辽阔（图 3-20），而是突出山势的险峻陡峭（图 3-21）。

从黄河治理的角度来看，傅抱石在 1960 年的想法显得过于乐观了。三门峡水利工程并没有彻底实现"黄河清"的理想愿景。黄

[1] 据万新华的观察，"傅抱石并没有完全把目光投注在一些直接的生产劳动场面，而往往以比较'雅'的方式来处理这种新事物"。载万新华《图式革新与趣味转变——以傅抱石的若干建设主题作品为例》，《艺术学研究》2010 年第 1 期，第 325 页。
[2] 叶浅予：《刮目看山水》，《美术》1961 年第 2 期，第 4 页。

图 3-20　宋文治《山川巨变》　27.5cm×115cm　中国画　1960　宋文治艺术馆藏

河混浊的症结在于黄河上游的水土流失，蓄水拦沙只能造成泥沙的淤积，河中的泥沙总量并不因此而减少。[1] 不过，傅抱石的《黄河清》仍然能够展现时人的切身感受。眼见得黄河变了颜色、传说成为现实，身在1960年的艺术家们不得不为那种改天换地的现实所感慨、感动。

[1]　王英华：《"黄河清"：关于现代治河的思索》，《中国三峡建设》2008年第10期，第22—29页。

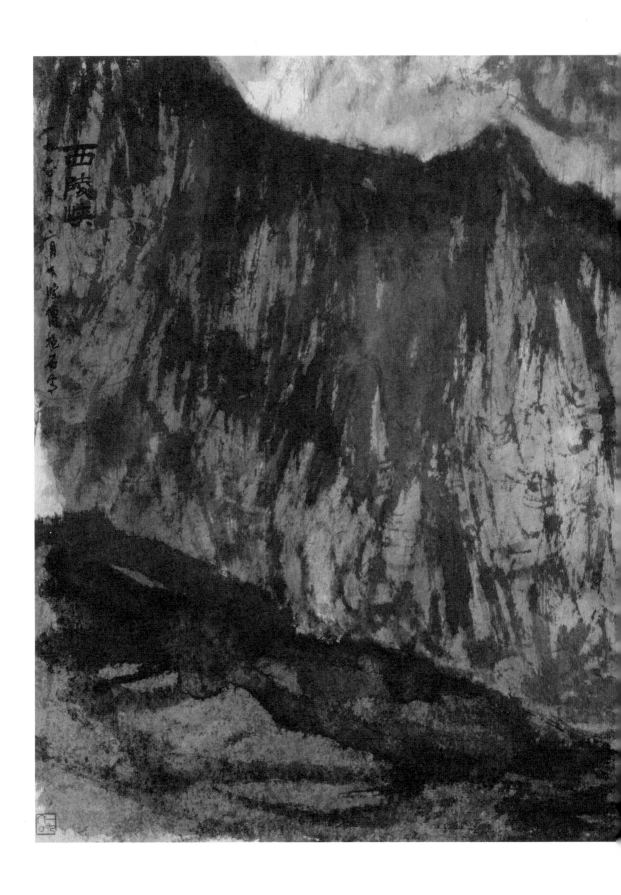

图 3-21　傅抱石
《西陵峡》
74.4cm×107.5cm
中国画　1960
中国美术馆藏

河边的现代城市：
刘岘《黄河新貌》（1974）

　　1952 年 10 月 30 日，毛泽东到河南郑州视察黄河，作出指示：
"要把黄河的事情办好。"1972 年，"为了深入宣传、落实毛主
席的指示，推动治黄工作沿着毛主席的革命路线胜利前进"，水利
电力部黄河水利委员会编辑出版了《黄河新貌》一书，以反映"大
河上下广大军民，认真贯彻执行毛主席的指示，发扬自力更生、艰
苦奋斗的革命精神，制止水土流失，防御洪水，开发利用黄河水利
资源，发展工农业生产，取得的成绩，描绘出一幅万里黄河人欢水
笑的壮丽图景"[1]。两年后，版画家刘岘创作了同名木刻《黄河新貌》
（图 3-22），用版画的方式展现时人心目中黄河的"新貌"。

　　画家在河岸边的高地上描绘了林立的烟囱、起重机和立方体式
的建筑，它们组成了一座现代工厂，又或是一座建设中的现代化城
市（图 3-23）。用厂房和烟囱来表达生产的发展、生活的富足，可
以追溯到 20 世纪 30 年代。[2]1949 年以后，开足马力动工的厂房

[1]　水利电力部黄河水利委员会编《黄河新貌》，陕西人民出版社，1972，"编者的话"
第 1 页。
[2]　吴雪杉：《"钢铁长城"：廖冰兄 1938 年漫画中的国家理想》，《美术学报》
2016 年第 3 期，92—97 页。

图 3-22 刘岘《黄河新貌》 39cm×49cm 木刻版画 1974 私人收藏

和机器更是歌颂新中国建设成就不可或缺的图像配件。刘岘用它们组装起一个新的黄河图景：在古老的黄河边，耸立起一座新兴的现代化的城市，人民在这里富足地生活。这也是新中国治理黄河的意义所在。

画面中最引人注目的还是黄河。翻涌的黄河水占据了画面一

图 3-23　刘岘《黄河新貌》（局部）

半的空间。刘岘以极细密的刀法刻画出河水丰富的形态与层次。
远处层层叠叠的波浪向前涌动，到前景汇聚为成排的浪花，高高
扬起。1935 年，刘岘留学日本，在东京帝国美术学院师从平塚运一，
练就了一手精湛的木口木刻。[1] 当他把这种技巧运用到刻画黄河时，
就产生了 20 世纪 70 年代最精美的黄河水浪（图 3-24）。

　　早在 1934 年，刘岘就创作过《黄河水灾》（图 3-25）。
1949 年以前，黄河水患问题一直没有得到解决，两岸人民深受其
苦。在刘岘这件作品里，狂风在天空中肆虐，黄河水推倒了岸上的
房屋，将树木卷入水中。失去家园的母亲抱着孩子，欲哭无泪。此

[1]　王人殷：《版画先驱刘岘》，中国水利水电出版社，2009，第 43—44 页。

图 3-24　刘岘《黄河新貌》（局部）

时的刘岘还是一位进步青年，正在上海求学，画风带有表现主义手
法，画面带有图示意味。到创作《黄河新貌》时，时代背景已经发
生翻天覆地的变化，黄河水患问题基本解决，而刘岘也已经是一位
成熟的现实主义木刻家。无论内容还是形式，《黄河新貌》与 40
年前的《黄河水灾》都形成了鲜明对比。

　　《黄河新貌》还有更具体的创作背景，即刘家峡水电站的建成。
刘家峡水电站于 1958 年 9 月动工兴建，1969 年 4 月第一台机组正
式发电，1974 年 12 月竣工。[1] 这座水电站是 20 世纪 70 年代黄河
建设的又一高峰。和三门峡水利工程一样，刘家峡水电站也带动了

[1]　《刘家峡水电厂志》编纂委员会编纂《刘家峡水电厂志》，甘肃人民出版社，
1999，第 10 页。

图 3-25 刘岘《黄河水灾》("灾难"连续木刻之一） 14.5cm×21cm 木刻版画
1934 中国美术馆藏

周边城市的新发展（图 3-26）。《古老黄河展新容》一文谈到了刘
家峡水电站与城市建设的关系：

　　兰州上游的刘家峡水电站，是我国目前最大的水电站。
它坐落在兰州市西南一百公里的群山峡谷之中。一座长
八百四十米、高一百四十七米的大坝横跨峡谷，拦腰斩断黄河，
形成了一个面积为一百三十平方公里的高山湖泊。电站装机
容量达一百二十二点五万千瓦，年平均发电量五十七亿度。
仅仅这一电站的发电量，就比旧中国一年的全国发电量还多。

刘家峡电站的强大电流，通过二十二万伏、三十三万伏的超高压输电路，形成了一个横跨陕、甘、青三省的大电网。过去电力比较紧张的甘肃省天水市，得到刘家峡的电力供应之后，工业有了进一步发展。现在天水中小工厂鳞次栉比，绵延数里，包

图 3-26　刘家峡水电站"向陕、甘、青源源输送大量电力"

括机械、农机、电工仪器、轻工纺织等行业，生产上百种产品，成为甘肃省的一个新兴工业城市。[1]

　　《人民画报》1974 年第 1 期刊登了一篇文章，名为《黄河上的明珠》，这些"明珠"中就包括"随着水电站建设而出现的新市镇"，新市镇所配插图就是刘家峡水电站旁的刘家峡镇。照片中最醒目的是一座横跨黄河的桥梁，即小川黄河单跨桥（图 3-27）。这座桥梁 1959 年建成，是一座单孔双肋拱桥，全长 85.6 米。[2] 在 20世纪 50 年代和 20 世纪 60 年代，这座桥梁又有"黄河单跨第一桥"

[1]　黄伟：《古老黄河展新容》，《历史研究》1975 年第 6 期，第 102 页。
[2]　关于这座桥梁的情况，见临夏州志编纂委员会编《临夏回族自治州志》，甘肃人民出版社，1993，第 499 页。

图 3-27 《随着水电站建设而出现的新市镇》 《人民画报》1974 年第 1 期

的美称。1963 年，谢瑞阶来到这里写生，后于 1965 年根据速写稿构思创作了《黄河第一座单跨桥》（图 3-28）。[1] 画面右下角还有"第一座单跨桥"的题字。

黄河的面貌不仅仅在于黄河本身，还在于黄河与人的关系。自 20 世纪 50 年代到 20 世纪 70 年代，黄河上游水库与水电站的持续兴建，对黄河两岸农业与工业发展都起到积极作用。以"旧社会"

[1] 关于《黄河第一座单跨桥》的创作时间，载何彧、张海主编《黄河魂：谢瑞阶书画评论集》，河南美术出版社，2000，第 134、237 页。

图 3-28　谢瑞阶《黄河第一座单跨桥》　160cm×210cm　中国画　1963　藏地不详

为参照，黄河焕发出新的生机和面貌，成为一条与两岸现代城市相伴共生的河流。刘岘《黄河新貌》反映了这样一种从工业生产与现代城市角度观看黄河的方式，并传达出一种欢欣鼓舞的乐观态度。这种乐观态度具有时代性。而在后文所要讨论的张克纯摄影作品中，工业化还会在黄河两岸留下更加细微而深刻的印记，黄河、城市与人民生活之间的互动共生，还将会一直继续下去。

第四章　人民的黄河

自 1939 年《黄河大合唱》诞生以来，黄河之于中华民族的象征意义就来自它所具有的巨大力量。黄河用宽厚的胸怀孕育了中华民族，中华民族也要学会驾驭它那狂暴的力量，通过它向敌人发出怒吼。巨大力量的展现、控制与释放，成为文字文本中黄河形象的基本特征。

这种力量需要掌握在人民手中。最常与黄河搏斗的船夫成为既能展现黄河力量，又能衬托人民光辉的媒介。《黄河大合唱》的第一部分就是《黄河船夫曲》。歌唱前有一段朗诵词，揭示出船夫与黄河的关系：

> 朋友！你到过黄河吗？你渡过黄河吗？你还记得河上的船夫，拼着性命和惊涛骇浪搏战的情景吗？如果你已经忘掉的话，那么你听吧！[1]

20 世纪下半叶，艺术家们从不同角度展现船夫与黄河的搏斗与和谐、狂野与温馨的关系。当船夫成为艺术中的主角时，

[1] 冼妮娜主编《黄河大合唱》，新世纪出版社，2017，第 24 页。

他们又不可避免地与黄土高原联系在一起。淳朴、坚韧、顽强等美好品质都赋予其身，这些品质进而成为中华民族传承数千年的优秀特质。黄河与黄土，最终成为人民内在的历史文脉。

劳动人民的伟大：
杜键《在激流中前进》（1963）

　　在有关黄河的美术创作中，杜键的《在激流中前进》（图4-1）是较早将劳动人民放到画面中来歌颂的一件作品。《在激流中前进》是杜键在中央美术学院油画研究班的毕业创作，宽达 3.3 米的画面里，只有一叶扁舟在汹涌澎湃的湍流中昂首前行，船上的几位船夫奋力摇动船桨，人的力量与狂猛的波涛相碰撞，气势撼人。

　　为创作这件作品，杜键到山西禹门口和陕北宋家川考察、生活了两个月。在这里，杜键与不同年龄段的船工们进行了深入交流，剖析河水、木船的个性，有了很多发现："黄河的船在不同的河段由于水势不同，船型也不同。由河曲到潼关一带，由于落差大，河水湍急，船只不大，满载也不超过 20 吨，在急流中用人力控制满载的船也绝非易事。渡口过河常常要先拉纤逆流而上，在顺流而下的过程中把船划到对岸。"又如："黄河上的船很好看。船的尺寸、构造，是用多少年血汗行船换来的一种'规矩'；而每一条船又都是个性化的。这里没有现代产业的'机械化标准'，一切都是手工的，包括那钉子，也出自铁匠之手。那造船的木材，多少还保留着它们作为一棵树的长势和身影。每一条船都是独一无二的，都是黄河人

图 4-1　杜键《在激流中前进》　220cm×332cm　油画　1963（原作已毁坏）

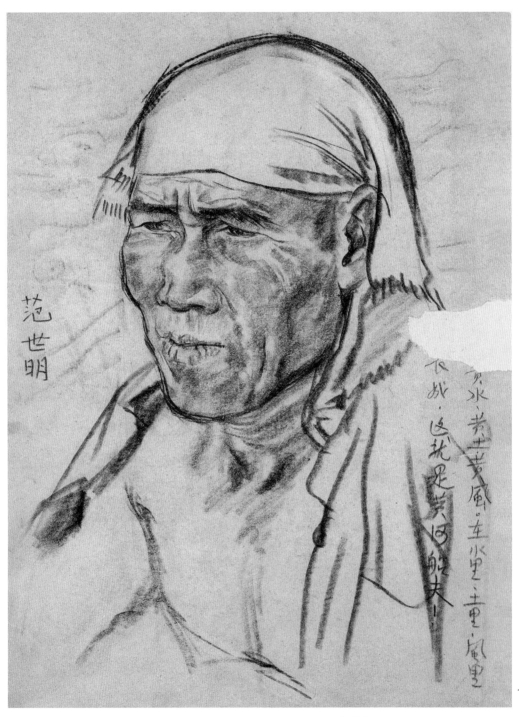

图 4-2　杜键《范世明像》　38.5cm×28cm　素描　1962　私人收藏

的质朴、智慧和力量的体现。"[1] 这些关于河流、行船的知识和体会，为杜键进一步深入创作奠定了基础。

体验生活期间，杜键画下大量速写。油画里的部分人物还能在杜键保存至今的速写本上找到原型。例如船只侧后方一位裹着头巾的艄公，应该就是以船工范世明为模特。在速写《范世明像》（图4-2）里，画家记录下船工黝黑的肤色，沧桑的眼神，还有硬朗的性格。速写画面上，画家还特意写下作画时的感受："黄水、黄土、黄风，在水里、土里、风里长成。这就是黄河船夫！"杜键后来回忆速写《范世明像》时写道：

> 戴头巾的范世明的速写头像，是在一个漫天黄沙的下午，我们蹲在河岸边的土坎上画的。当时独特的情景——那眼神，那不知在黄河水中浸泡过多少次的皮肤、头巾和布衣，那背景中滚滚的河水和风沙——使我强烈地感受到：这千百年来流淌着的黄河，一直在把自己的印记，深深地刻在它怀抱中的代代黄河儿女身上。[2]

《在激流中前进》完成后广受好评，《美术》1963年第5期有一篇文章赞扬这件"感染力很强的作品"："到过黄河的人，刚一接触画面就会被那熟悉的呈金黄颜色的河水所吸引"，它"显示了劳动人民的伟大气魄和永无穷尽的力量，任凭洪水多么汹涌，也

[1] 靳尚谊、范迪安、岳洁琼主编《杜键其人》，江苏美术出版社，2012，第25页。
[2] 同上书，第18页。

将会无能为力，一次再次地被远远地抛在身后"。[1] 随后，1963 年第 6 期《美术》杂志刊发了杜键《我怎样画〈在激流中前进〉》一文。杜键在文章中谈到小时候学唱《黄水谣》（《黄河大合唱》第四部分）时的感触——"一种觉醒的、要求解放的民族感情，好像那时就和黄河联系在一起了"[2]。杜键在讲述自己塑造黄河的体会时，特别强调了水和人的关系。他说，如果水面太大而船太小，船就会成为黄河水的反衬，如果船太大而人太小，不仅画面会显得堵塞，"人的威风"也会因为没有水的烘托而无法突出。在杜键看来，《在激流中前进》固然是礼赞黄河，但更重要的是突出"人的威风"。水面和船的大小关系决定了画面所要传达的意境，杜键为了处理好这个问题，在素描稿反复权衡、裁剪（图 4-3）。[3]

　　虽然杜键主观上更看重"人的威风"，但实际投入精力更多的是塑造黄河。他说，"在制作过程中，最费劲的是黄河水"[4]。在黄河边考察时，杜键就已经决定将黄河水作为画面的重点。他说："在我心里，黄河水是表现黄河人的重要因素。这有两个原因，一是黄河边上的人，对黄河水有一种特别复杂、爱恨交加的情感，一是特别大的泥沙含量，形成了黄河独特的性格，这性格又塑造着黄河人并成为黄河人的对应物。画好黄河水，黄河人的精神气质才能得到较好的表现。"[5] 杜键花了很多时间体会和钻研黄河水的特点。

[1] 何君华：《谈油画班的几幅作品》，《美术》1963 年第 5 期，第 20 页。

[2] 杜键：《我怎样画〈在激流中前进〉》，《美术》1963 年第 6 期，第 15 页。

[3] 同 [2]，第 17 页。

[4] 同 [2]，第 18 页。

[5] 靳尚谊、范迪安、岳洁琼主编《杜键其人》，第 27 页。

图 4-3　杜键《在激流中前进》（构图稿之一）　78cm×108cm　素描　1962
私人收藏

他在 1962 年 7 月 15 日的一张速写中记录自己在山西禹门口黄河中行船的惊险："刚上岸，船就几乎被浊浆冲走。"在另一张速写中，他记录下黄河水的"乱而不乱"："乱而不乱。在总体上看有大趋势，前后左右各种冲突，七零八落。在浪头之间有小块平静处，好像空白一样使激流显出。"这些细致的观察和总结，使杜键笔下的黄河"激流"形神兼备（图 4-4、图 4-5）。

实际上，《在激流中前进》一画中最打动人的地方也是奔腾激荡的河水。从远方奔腾而来的黄褐色河水充斥着整个画面，组成大大小小的团块和漩涡，起伏激荡，充分展现出自然的伟力。杜键自

图 4-4　杜键《黄河速
写》　38.5cm×27cm
1962　私人收藏

图 4-5　杜键《黄河
速写》　27cm×38cm
1962　私人收藏

图 4-6 杜键《在激流中前进》中的河水

己也觉得在黄河水上投入的思想和精力太多，结果河水画得太过成功，人物看上去反而不大圆满。他承认，这是画作的"主要的缺点"："水的体积感较强，相形之下，人就显得单薄了。"[1] 如果从刻画黄河的角度来看，这个"缺点"也许就不是缺点，反而是一个亮点（图 4-6）。

　　《在激流中前进》一画在"文革"中被毁坏。1992 年中央美术学院举办"20 世纪中国"教师作品展时，杜键根据保留下来的印刷品重画《在激流中前进》。为表示两者的区别，杜键将第二幅命名为《黄河激流》（图 4-7、图 4-8）。[2] 这次重绘唤起了杜键对黄河的记忆和创作热情。此后的 30 年里，杜键不断回到这一题材，多次重新创

[1] 杜键：《我怎样画〈在激流中前进〉》，《美术》1963 年第 6 期，第 18 页。
[2] 靳尚谊、范迪安、岳洁琼主编《杜键其人》，第 36 页。

图 4-7　杜键《黄河激流》　180cm×240cm　油画　1992　中国美术馆藏

作"在激流中前进"。其中较大的一件以《不息的黄河》（图 4-9）
为名参加 2020 年在银川举行的"生生不息——叙事的黄河"展。[1]
如果说《黄河激流》还带有复原的性质，《不息的黄河》则是对老
题材的重新创作。在《不息的黄河》里，船工大体保持原状，而黄
河水则完全变了样子，不仅色彩更加丰富，起伏的水势和涌动的浪
花也更具有表现性。画家对黄河"激流"的执着数十年不变，而他
反复创作同一题材的艺术方式——重复是当代艺术常用的手法——

[1]　范迪安主编《生生不息——叙事的黄河》，中国图书出版社有限公司，2021，
第 82—83 页。图册中这件作品标注为 2020 年。不过在 2022 年 6 月 29 日的电话
访谈中，杜键先生告知笔者，这件作品虽曾参展，但至今尚未完成，还在不断修改
和完善。

图 4-8　杜键《黄河激流》中的河水

图 4-9　杜键《不息的黄河》　202cm×303cm
2022（创作中的未完成稿）　私人收藏

则为他的黄河绘画赋予了新的时代感。[1] 就像《不息的黄河》作品标题所提示的那样，黄河奔流不息，杜键的艺术创作也从未停滞。

[1]　邱志杰在"生生不息——叙事的黄河"展览座谈会上说："当看到杜键先生 20 年重复同一张画，感觉到一种观念性和当代感。"见范迪安主编《生生不息——叙事的黄河》，第 235 页。

历史的责任：
尚扬《黄河船夫》（1981）

尚扬 1981 年创作的《黄河船夫》（图 4-10）重新思考了人与黄河的关系。和杜键一样，尚扬以船夫作为创作主题，但与杜键从空中俯瞰河中扁舟不同，尚扬体现出一种近距离的观察视角：人的体量增大，正将木船从河岸推入黄河的船夫占据了画面半壁江山，黄河是人物活动的背景。画家仿佛就站在船夫们的身边，以至于无法看到活动全貌。画家与船夫的关系也更为平等，以近于平视的目光来面对眼前的景象。

为创作这件作品，尚扬于 1981 年 3 月来到黄河边体验生活，连续几天和船夫们在一起。画中内容源自画家目睹的一个场景：

> 我早早来到河边，跟着船渡过黄河，正好船夫们要把另一条搁在滩上的木船推进河里。船夫们来到船边，用不着谁指挥（由于长年这样劳动，彼此是很默契了），一齐弯下腰背，贴着船舷，呼喊着协同用力，将陷在泥沙里的船拼命摇撼，并不断往外顶、往河中推去。巨大紧张的内力，从他们每个人的身躯里迸发出来。就这样，他们一会儿在船的这边，

一会儿在船的另一边，顶着、推着，船渐渐地向着河边挪动，终于，巨大的木船从远离河岸的地方被推进了黄河里。

这些船夫们的无可羁縻的气概是这样地震动了我。在这落寞的黄河一隅，从这些平凡的人们经年累月的平凡劳动中，我真实贴切地感受到人类赖以生存和发展的那种巨大力量。在船夫们的与黄河不足较比的身躯里，透露出一种征服自然的伟大。[1]

画家以现实主义的方式刻画出船夫与船的搏斗，每个船夫的位置不同，或推或拉，以不同方式迸发出全身的力量，将厚重的木船从泥泞的河岸一点点挪动到水中（图 4-11）。与 20 世纪 50 年代至 70 年代英雄主义的战士、船夫相比，尚扬笔下的船夫是现实中真切的人，他们渺小、卑微，艰难地生活在世间，但同时，他们又执着、勇敢，直面人生苦难，奋勇向前。

尚扬在《关于〈黄河船夫〉的创作》最后，有两段阐明作品主旨的自白：

我们苦难深重的民族以世间罕见的韧力，以数千年间的伟大创造，在人类历史长河中源源汇入滚滚巨流，这不止不息的伟大奋斗，也激励着今天的人们。在历史的前进中，我们民族必然要扬弃自己历史所带来的一些道德和心理的重负，去开拓更加光明的未来。

[1]　尚扬：《关于〈黄河船夫〉的创作》，《美术》1982 年第 4 期，第 12 页。

图 4-11　尚扬《黄河船夫》（局部）

我们每个人都承担着历史的责任。[1]

　　不事雕琢的黄河船夫是"我们苦难深重的民族"的一个隐喻，
而将这种感受表达出来，则是艺术家个体所应承担的"历史的责任"。
在这个意义上，尚扬《黄河船夫》将目光对准艰辛劳作的普通人，

[1]　尚扬：《关于〈黄河船夫〉的创作》，第14页。

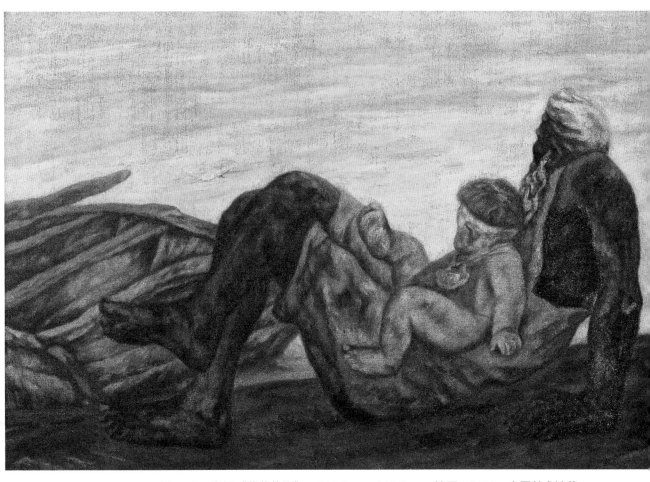

图 4-12　尚扬《爷爷的河》　100.5cm×149.5cm　油画　1984　中国美术馆藏

描绘个体的奋斗、坚韧与苦难，在美术界开风气之先。

　　1982 年和 1983 年，尚扬再次前往晋西北的黄土高原，在这里写生、创作，完成了《爷爷的河》（图 4-12）。[1] 老船夫和他的穿着肚兜的孙子坐在岸边，看着前面的木船和大河。与《黄河船夫》一样，《爷爷的河》中人物与河流各占一半。老船夫的塑造使用了

[1]　余虹：《尚扬艺术生涯》，《艺术界》1997 年第 2 期，第 31—32 页。

拉长、变形的手法，仿佛米开朗琪罗笔下的人物一样健壮有力，与胖墩墩的孙子形成鲜明对比。这件作品带有更多的隐喻色彩，黄土地上朴实而平凡的人民代代相传，就如大河一般滔滔不息。批评家彭德对这幅画的解读很能说明时人对这幅油画象征性的理解："是黄河塑造了炎黄子孙，是炎黄子孙塑造了黄河；在塑造中依存，在依存中塑造，二者浑然一体，不可分割。爷爷留给孙子的长命锁，是这种塑造关系永恒的象征。"[1]

与20世纪60年代创作的黄河作品相比，20世纪80年代初的黄河油画创作的一个倾向是描绘黄河两岸的劳动者，将目光从黄河、领袖、战士转向平凡的普通人。钟涵《黄河初醒》（1982）、《纤夫的路》（1983）也是这种倾向的产物。画家在《言、象、意之间》一文中回顾自己到山西、陕西一带黄河写生的感受："那里的生活令人感奋不已。或是船工们呐喊着冲过滚滚激浪，或是晨雾里用带泥的河水煮熟小米粥，或是悬崖上纤夫们年年来去的路，或是月下河风之中头枕大地的露宿，劳动的人在斗争中与他的对象——自然——互相作用而浑然一体。我们都沉浸在这种诗的意境之中了。我喜欢这种不加藻饰的、粗犷的美，一种如同黄土本身一样质朴然而却积淀着深邃的内在精神之美。在我看来，那黄河浪里如同紫铜铸成的脊梁，简直就是我们民族品格的某种概括的象征。"[2]民族品格的象征不是黄河，而是来自黄河浪里的人。考虑到钟涵在1978年刚刚创作完成了《东渡黄河》，这种民族观念和创作方式上的转

[1] 彭德：《尚扬的两幅画》，《美术》1984年第9期，第19页。
[2] 钟涵：《言、象、意之间》，《美术研究》1983年第3期，第34页。

向就显得愈为明显。

　　对人的关注与 20 世纪 70 年代末开始的文化反思有关。李凖尝试以 1979 年出版的小说《黄河东流去》来"重新估量一下我们这个民族赖以生存和延续的生命力量"，他找到的答案是"最基层的广大劳动人民"，"他们身上的道德、品质、伦理、爱情、智慧和创造力，是如此光辉灿烂。这是五千年文化的结晶，这是我们古老祖国的生命活力，这是我们民族赖以生存和发展的精神支柱"。[1]在普通人而非英雄身上寻找、发现民族的生命力量，是 20 世纪 70 年代末和 80 年代初文艺界的一种思想倾向。而黄河两岸的劳动人民，又特别具有民族、文化方面的象征意义。尚扬、钟涵等艺术家对黄河船夫的关注，既是他们个人艺术发展到特定阶段的产物，也是视觉艺术领域对历史和时代问题的一种回应。

[1]　李凖:《黄河东流去》（上集），人民文学出版社，2007，"开头的话"第 2 页。

母亲河：
何鄂《黄河母亲》（1986）

　　一个独立的民族需要一个独特的起源,需要一个民族诞生的"神话"。"中华民族"同样也需要一个源头。在 20 世纪，出现了几种关于中华民族起源的观念建构，例如黄帝后裔、龙的传人。而与黄河相关的民族观念，则以一种非常富于人格化色彩的方式表达出来：黄河母亲。

　　最晚在20世纪20年代,黄河就被明确表述为中国人的"母亲"。在一篇发表于1929 年的文章《黄河与中国》里，开头第一段就说：

　　　　有史数千年来，差不多就休养生息于黄河两岸。最近一千五百年，才把扬子江流域，开发出来；最近五百年，才把珠江流域，开发出来，以前都是蛮荒的地方。自古的都城，如平阳、蒲坂、安邑、亳、丰镐、咸阳、长安、洛阳、开封、北京，这些都在黄河流域里。如果没有黄河，恐怕中国文化，还不会产生哟！所以黄河，简直是中国人的母亲。[1]

[1]　书舲：《黄河与中国》，《市民》1929 年第 2 卷第 5 期，第 3 页。

　　这个说法有它的现实依据。河南安阳甲骨文的出土和周口店北京猿人化石的发现，将华北地区塑造成了中国历史的开端。[1] 黄河之于中国农业生产上的作用、历史上的价值，乃至文化上的意义，在民国时期都得到充分阐发。

　　此外，世界上最古老的文明总是伴随河流出现，埃及有尼罗河，古巴比伦有幼发拉底河，印度有恒河。中国作为与之比肩的古老文明，怎么能没有一条对应的河流呢？顾颉刚 1945 年发表的《黄河流域与中国古代文明》就做了这样的比较：

> 　　有了尼罗河，才有埃及的文化。有了幼发拉底河，才有巴比伦的文化。有了黄河，才有中国的文化。据地质学家的研究，中国文化的发生实在是受了黄土的恩惠。[2]

　　正如尼罗河培育出了古代埃及文明，黄河也为中国早期文明的塑造立下不朽功勋。黄河被确认为中华文明的"发祥地"。

　　以黄河母亲作为雕塑创作的主题却出现得较晚。其中最著名的一件，大约是何鄂完成于 1986 年的大型雕塑《黄河母亲》（图 4-13）。这件雕刻作品的创作始于 1983 年，创作小稿曾参加 1984 年中国美术馆举办的全国首届城市雕塑设计方案展。其后，兰州市人民政府决定将这一作品放大为城市雕塑，放置地点则选定为兰州

[1] 〔美〕戴维·艾伦·佩兹：《黄河之水：蜿蜒中的现代中国》，姜智芹译，第94页。
[2] 顾颉刚：《黄河流域与中国古代文明》，《文史杂志》1945年第5卷第34期，第19页。

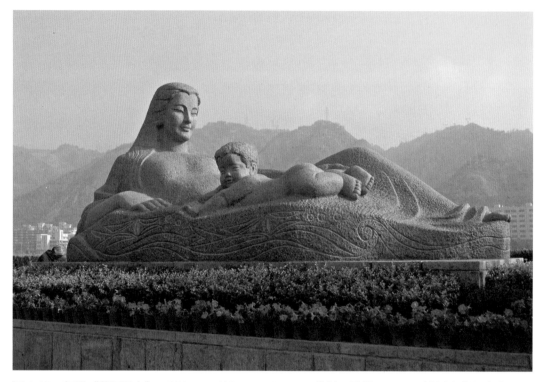

图 4-13　何鄂《黄河母亲》　250cm×600cm×220cm　花岗石雕塑　1986　兰州市黄河南岸

市滨河中路黄河南岸。作品放大工作于 1985 年开始，1986 年完成。
最终成品是一件长 6 米、高 2.5 米、宽 2.2 米的大型花岗岩雕塑，
它也成为兰州市的标志性城市景观之一。[1]

　　在最早的创作计划里，何鄂的设想是创作一件《黄河儿女》。
完成于 1983 年的《黄河儿女》创作稿（图 4-14）是由三个人物组
成的：斜倚在水中的女子、玩耍的儿童，以及一位蹲坐在侧后方的
男性青年。无论怎么看，这都是一个一家三口的故事。很快，雕塑
家改变了想法：

[1]　王墨主编《黄河母亲：一座雕塑的生长》，九州出版社，2015，第 27—37 页。

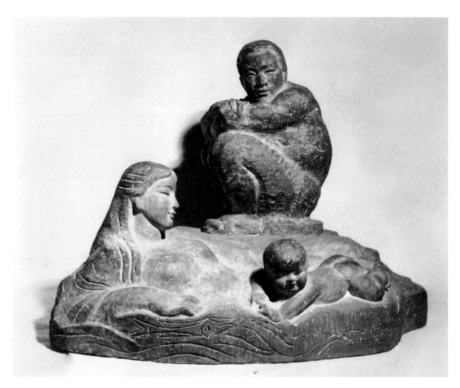

图 4-14　何鄂《黄河儿女》创作稿　1983　私人收藏

最初想表现"黄河儿女"，试图表达我们这一代人追根寻源、继往开来的一种追求和抱负。几经推敲，感到儿女总是一代又一代的更替，而母亲则是永恒的。在黄河之滨的兰州城，建立一座象征中华民族的"黄河母亲"雕像，使母亲的形象深深地镌刻在儿女的心中，给我们以力量和智慧。[1]

何鄂创作《黄河母亲》时，正值20世纪80年代的"文化寻根"热，黄河被视为中国文化的根源脉络，深沉而厚重，两个男女青年的儿女情长显然不足以表达这样沉重的主题。于是雕塑家在后续创

[1]　何鄂：《学习遗产，立足创新》，《美术》1986年第3期，第71页。

图 4-15　何鄂《黄河母亲》创作稿照片　1983　私人收藏

作中果断去掉了男性人物，雕塑主题也从"黄河儿女"发展为"黄河母亲"，讲述一个民族母亲和她的儿女的故事（图 4-15）。

《黄河母亲》成功塑造了象征黄河的"母亲"形象（图 4-16）。她半倚在河流中，手抚水浪，目光微垂，看着戏水的孩童。就这位女性人物的形象塑造，雕塑家讲述了她的创作心得：

　　在母亲的形象和形体的处理上，我牢牢地把握住象征性，不去表现某一个妇女的个性特点，而着重于概括东方女性的特征：端庄、善良、朴实、秀美。在形体上我考虑不宜局限于写实人物，而应强调丰满健壮、气势坦荡。对母亲发纹的处理，开始有些拘谨，后来仍回到"象征"二字上思索，豁然开朗，大胆地运用了浪漫的表现方法，把发纹、衣纹、水纹糅合为一体，长发如水，衣纹似水，衣发即水，由于减去

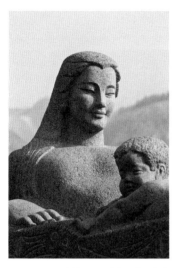

图 4-16　《黄河母亲》（局部）

图 4-17　《黄河母亲》（局部）

了衣领和衣袖，从而使母亲的形象显得简洁纯净，与幼儿之间情感交融的视野也更加开阔明朗。[1]

何鄂非常明确，作为中华民族的母亲，她的形象必须具有东方女性的特征，形体上需要丰满健壮，整体造型则要简洁明快，省去不必要的细节，从而最大限度地获得象征性。毫无疑问，何鄂的想法不仅得到一一实现，而且被证明是成功的。

《黄河母亲》中的另一个人物形象是水中嬉戏的儿童（图 4-17）。这个形象以 1963 年何鄂二女儿在敦煌拍摄的一张照片为原型。照片中的何英正在欢快地嬉戏，翘起的双腿和伸展的手臂仿佛正在分开水浪。她的头部向左侧转动，正与《黄河母亲》中的小孩运动方向一致。[2] 在这个形象的选择和创作中，何鄂投入了自己作为母亲的情感。

[1] 何鄂：《学习遗产，立足创新》，第 71 页。
[2] 王墨主编《黄河母亲：一座雕塑的生长》，第 39 页。

图 4-18 何鄂《黄河母亲》（局部）

　　《黄河母亲》自然要有黄河。雕塑中的黄河水流化作底座，衬
托着宽和安详的母亲，又托举着戏水的幼儿，兼顾了再现性与功能
性。河流的运动感由起伏的线条刻画来表达，其间还夹杂了几尾游
鱼（图 4-18）。鱼的图像出自新石器时代仰韶文化彩陶盆上的装饰
图案（图 4-19、图 4-20）。仰韶文化产生了中国新石器时代最早
的一批彩陶绘画，何鄂对此彩陶图案的借用，以符号化的方式增强
了雕塑的象征色彩，暗示黄河母亲与民族源头的关联。

　　《黄河母亲》雕塑一经完成，就在中国当代视觉文化中产生了
广泛影响。诗人彭金山作过一首《谒〈黄河母亲〉塑像》，书写了
这一雕塑予人的感受：

　　　　呵，黄河母亲

　　　　母亲黄河

图 4-19 仰韶文化彩陶盆 高 14cm
口径 28cm 甘肃省文物考古研究所藏

图 4-20 仰韶文化彩陶盆 高 20cm
口径 50cm 甘肃省博物馆藏

为你从远方而来从渴慕而来

从历史而来从未来而来的

稚嫩的儿子

举一柄绿荫如盖

在你的目光下

我感到安全和温暖 [1]

能够达成这样一种艺术效果，让人从雕塑中感受到安全和温暖，也与雕塑家个人的性别身份与人生体验有关。何鄂 1955 年毕业于西北艺术学院美术系雕塑专业，是新中国第一批女雕塑家中的一员。[2] 如果将《黄河母亲》放在中国当代女性艺术视野下来观看，还能发现更多的内涵。陶咏白对何鄂的女性人物塑造有一个总体描述：

她的作品总体上以女性形象的塑造为主体，其表达的语言与一般男士所不同的是：男士对"他者"的表现，借以来表达自己的审美情趣，其中不乏把女性形象作为文化的"宠物"来玩味。而她是把女性作为"文化的主体"来展现，这是女性对自身的观照，是她对女性的生命状态的关注，对女性的生命价值的张扬。她是把女性作为自尊、自爱、自强的文化主体来表现。她作品中的女性，没有忸怩作态的自轻自贱，从《女娲》到《黄河母亲》，从《文成公主》到《边塞新乐章》，从《绣花女》到《晚年》中的老阿妈，都是充满自信，端庄大方的形象。她们是顶天立地的造物主，是历史的主人，

[1] 彭金山：《谒"黄河母亲"塑像》，载张爱萍、杨碧海、张晗冰选注《黄河现代诗歌选》，河南大学出版社，2020，第 76 页。

[2] 张得蒂、邵大箴、陶咏白：《何鄂雕塑三人谈》，《美术观察》1999 年第 1 期，第 32 页。

图 4-21　何鄂《女娲的创造》　高 180cm
粗陶雕塑　1992　私人收藏

而不是供人玩弄的"宠物"。[1]

　　何鄂对女性人物形象的塑造有她一以贯之的艺术观念和形式风格（图 4-21）。或许正是因为雕塑家的性别身份，才促成她选择了这样一个主题，创作出最能呈现黄河"母亲"特质的雕塑作品。这是一个男性艺术家知道却很少触及的主题。同样，何鄂塑造出的黄河形象具有博大、宽和、温柔的特征，这也是以黄河为创作对象的男性艺术家们未能实现的成就。

[1] 张得蒂、邵大箴、陶咏白：《何鄂雕塑三人谈》，第 33 页。

回到日常：
张克纯《工地外的黄河》（2010）

从 20 世纪 30 年代到 70 年代，黄河的文化观念很大程度上由《黄河大合唱》来塑造。而在 80 年代以后，李準小说《黄河东流去》、张承志小说《北方的河》、纪录片《河殇》等从不同角度更新了黄河的意义，黄河的文化意涵变得更为丰富。

促使摄影家张克纯执着拍摄黄河的是《北方的河》，而非《黄河大合唱》。张承志小说中主人公坚韧不拔地探寻古老而壮阔的北方河流给张克纯留下了深刻印象。2009 年，张克纯开始了他的《北流活活》系列作品创作，以黄河作为拍摄对象。作品名取自《诗经》中的《硕人》："河水洋洋，北流活活。施罛濊濊，鱣鲔发发。葭菼揭揭，庶姜孽孽，庶士有朅。"[1] 诗中的"河"即是黄河，"北流活活"描写的是黄河向北方浩荡奔流的画面。2009 年至 2012 年，张克纯以山东的黄河入海口作为起点，逆流而上，一直拍摄到青海，前后拍下 5000 多张照片。在这些素材的基础上，张克纯完成了《北流活活》。

《工地外的黄河》（图 4-22）是《北流活活》系列作品之一，

[1] 刘毓庆、李蹊译注：《诗经》，中华书局，2011，第 151—152 页。

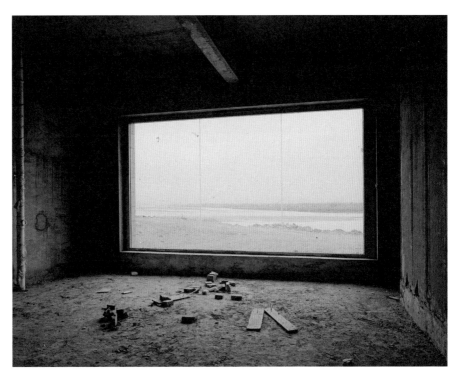

图 4-22　张克纯《工地外的黄河》　90cm×110cm　摄影　2010　私人收藏

拍摄地点在内蒙古乌海市黄河边的一栋正在修建的房屋内部。幽暗的毛坯房里只有水泥墙面、下水管道和建筑废料，唯一称得上精致的就是几乎占据了整个墙面的玻璃。透过这扇玻璃，可以看到静静的水面、河边堆放的砂石和对岸的绿色植被。观看者面对的首先是一个室内的房间和一块透明的玻璃，这块玻璃像一块屏幕，投射出它背后的平凡景象。如果没有标题来作提示，很难将照片中的水面与黄河联系在一起。

　　而这才是黄河的日常面貌。《黄河大合唱》里的黄河永远波澜壮阔，而现实生活中人们邂逅的黄河却千姿百态，包括透过一面玻璃窗与黄河在不经意间的偶遇。这间未完工又空无一人的房屋提

醒观看者：此刻的你与黄河之间并非纯粹的审美观照，不是看与被看、欣赏与被欣赏的关系，而是隔了一层玻璃，还有架设这扇玻璃的世俗生活。在它们的包围和阻隔下，人与河的距离不仅没有变得更加遥远和疏离，反而被拉近了，河变成了日常世界的一部分。这个荒芜的建筑物提醒观看者，这里是一个日常的世界，冷漠、真切又近在眼前。连带着，玻璃外的那条河流也变得既熟悉又陌生。说它熟悉，因为它仿佛每天都会从脚下流过，平凡至极；说它陌生，因为它与那条壮阔的"母亲河"似乎毫不相干。

这是一个观看黄河的新视角，也是黄河鲜活而真实的另一面。怀抱理想走近黄河之后，张克纯发现了另一个黄河：

> 在拍摄之初，我怀着浪漫主义的情怀出发。当我真正来到黄河岸边，每天看到的一切让我觉得我没有必要去避开工业污染和生态退化这些问题。最后就觉得我应该把这些拍下来。当然我以我自己喜欢的方式来做。这种宁静的不安，就是我寻找和体现的。[1]

张克纯的其他黄河摄影多少也都具有这一特征。纯粹的自然风光并不是拍摄的绝对中心，黄河或者说黄河水常常只在照片里占少量空间，镜头中出现更多的是人在黄河两岸留下的痕迹。在张克纯的黄河摄影里，人与河流的互动才是焦点所在，这也正是作品打动人心的地方。张克纯的黄河摄影非常契合马克思所说的"人化的自

[1] 杨静、张克纯：《山水的失魅与返魅》，《艺术广角》2017 年第 6 期，第 45 页。

然"。在马克思看来，人必然会改造自然，甚至将自然变成人的身体的一部分："自然界，就它本身不是人的身体而言，是人的无机的身体。"[1] 作为一条河流，黄河也不能例外。实际上，黄河正在越来越深刻地被人类所改造。《黄河大合唱》里的黄河令人敬畏，而张克纯照片里的黄河却是人与河之间持续的对话，每一张照片都在讲述一个鲜活、生动甚或荒诞的故事，讲述黄河与黄河边的人们如何相互塑造彼此。

《工地外的黄河》迫使观看者透过玻璃看黄河，《粉刷河中房子的人》（图 4-23）则是展现拍摄对象与黄河彼此间的目光交流。这张照片摄于甘肃兰州，一座看起来崭新的建筑突兀地矗立在河中。两个工人正在合力粉刷露台，站在脚手架上的一位却放下手头的活计，回身眺望黄河。他是心有所感，抑或只是单纯地休息？我们不可能知道镜头凝固的此刻这位黄河眺望者的所思所想，但在这样一个奇异的时刻，"河水洋洋"，水漫小楼，却还要把它粉饰一新，他的心绪想必也会非常复杂吧。

《水塔下捕鱼的人》（图 4-24）同样出人意料。照片拍摄于陕西韩城黄河边。废弃工厂的建筑构件被弃置河岸，河水起落时在建筑物边形成水洼，也留下来不及退走的河鱼。当地人就在留下的水洼里捕鱼，而摄影家恰好发现了这样一个场景。倾斜的塔状建筑物堪比塔特林（Vladimir Tatlin, 1885—1953）的《第三国际纪念

[1]　〔德〕马克思：《1844 年经济学哲学手稿》，载马克思、恩格斯著，中共中央马克思恩格斯列宁斯大林著作编译局编译《马克思恩格斯选集》（第 2 版）第 1 卷，人民出版社，1995，第 45 页。

图 4-23 张克纯《粉刷河中房子的人》 90cm×110cm 摄影 2011 私人收藏

塔模型》（图 4-25）。乌托邦式的《第三国际纪念塔模型》充满了
理想主义色彩, 向上攀升的螺旋形指向一个可能无限美好的未来。《水
塔下捕鱼的人》则是沉浸式的, 建筑物仿佛正在水中下沉, 捕鱼人
所关注的对象, 也在水面以下不可见的幽暗之处。另一件可与这件
摄影相参照的是比萨斜塔。这座建成于 12 世纪的钟楼时刻抵抗着地
心引力, 因它的倾斜而闻名世界。黄河沙滩上的"水塔"同样也向
一侧倾斜, 而它所能吸引来的, 只有捕鱼人对鱼的渴望, 以及无意
间路过的摄影师。与那些向上、再向上的艺术史名作相比较, 这座
废弃的水塔指向完全相反的方向。《水塔下捕鱼的人》就像一出日

图 4-24　张克纯《水塔下捕鱼的人》　90cm×110cm　摄影　2012　私人收藏

常生活中偶遇的荒诞剧，如此地合情合理，又如此地不可思议。

　　张克纯镜头下的黄河无疑是真实的，却又流露着一种疏离感。《海中的房子》（摄于黄河入海口附近，图 4-26）、《向沙漠抽水的人》（图 4-27）、《坐在亭子顶上钓鱼的人》（图 4-28）都带有纪实性，同时又不乏荒诞色彩。这种疏离感带来一种视觉上和心理上的冲突：

　　　　我的作品有关人的生存状况，工业文明和人类活动对自然的影响。当然我不是讴歌工业文明，我表现的是一种碾压、

图 4-25　塔特林《第三国际纪念塔模型》　1920

断裂的意味。在中国，黄河被称为母亲河，是中华文明的摇篮；但是现在的黄河不再是伟大的哺育万物的母亲河，河岸的土地贫瘠荒芜。那种冲突感很强烈。[1]

　　如果说《黄河大合唱》衍生出的艺术主题是一种关于黄河的宏观叙事，讲述一个国家或民族的命运，那么张克纯提供的就是黄河的微观叙事，用一张张照片讲述个体的人与黄河之间发生的小故事。

[1]　杨静、张克纯：《山水的失魅与返魅》，《艺术广角》2017 年第 6 期，第 45 页。

图 4-26　张克纯《海中的房子》　90cm×110cm　摄影　2010　私人收藏

作为民族象征的黄河总是恢宏而辽阔，充满精神性的力量；而作为个体生命体验对象的黄河，却会产生无数种可能。或许是一场惊心动魄的相逢，或许是漫不经心的邂逅，每个人都会与黄河发生不同的故事。它们才是黄河的日常，也是黄河穿过这个平凡世界时，留下的最真实的印记。

图 4-27　张克纯《向沙漠抽水的人》　90cm×110cm　摄影　2011　私人收藏

图 4-28　张克纯《坐在亭子顶上钓鱼的人》　90cm×110cm　摄影　2012　私人收藏

第五章　黄河风景

"黄河之水天上来，奔流到海不复回"，这是古人对黄河风景的想象。而在现实中，黄河的瑰丽更有过之而无不及。从青海黄河源到山东入海口，黄河全程 5687 千米，流域面积达 813122 平方千米。它流经皑皑雪山、辽阔草原，在高山峡谷间劈斩出一条条通道，于两岸孕育出无数壮丽风光。

黄河的宏伟壮阔也是美术作品着力刻画的重点。20 世纪以来，艺术家们不断探索黄河风景的表现方式，壶口瀑布、乾坤湾相继被确立为能够代表黄河的典型风景，激发出许许多多优秀的美术创作。

在数千年的荏苒时光里，中华民族与黄河相互依偎、相互生发，在黄河的风景中，自然也蕴含着文化与历史的印记。黄河的风景画所呈现出的，往往也不是单纯的黄河本身，而是黄河与人的对话。

九曲回环：
潘缨《大河之源》（2021）

黄河的源头有一个逐渐被发现的过程。唐代以前对河源的认识不太准确。《汉书》说西域"南北有大山，中央有河""其河有两原：一出葱岭山，一出于阗"[1]。通常认为此处的河是黄河，班固以为黄河有两个源头。《旧唐书》记载侯君集"转战过星宿川，至于柏海，频与虏遇，皆大克获。北望积玉山，观河源之所出焉。"[2]星宿川可能就在今天的星宿海一带。元代学者考察了河源位置，确定黄河源于星宿海。清代更将河源追溯到星宿海以西。1952年，黄河水利委员会会同中央燃料工业部组织了黄河河源查勘队，经过四个月考察，将黄河正源确定为约古宗列曲（玛曲）。[3] 1999年10月19日，青海省玉树州曲麻莱县玛曲曲果竖立起一块黄河源碑。"玛曲曲果"为藏语，意即"黄河

[1]　〔汉〕班固：《汉书》，中华书局，1962，第3871页。

[2]　〔后晋〕刘昫等：《旧唐书》，中华书局，1975，第2510页。

[3]　项立志、董在华：《黄河河源勘查记》，《人民水利》1953年第1期，第69—71页。黄河正源的问题，后来又有玛曲和卡日曲之争，目前仍以玛曲为正源，见董坚峰：《关于黄河河源问题》，《人民黄河》1979年第3期，第79—84页；钮仲勋：《黄河河源考察和认识的历史研究》，《中国历史地理论丛》1988年第4期，第39—49页；王玲等：《关于黄河源头的界定》，《人民黄河》2009年第1期，第12—14页。

图 5-1　潘缨《大河之源》　170cm×189cm　中国画　2021　私人收藏

源头"。[1] 这座碑坐东朝西，"面向黄河第一股清泉"[2]。这眼泉水当然是象征性的，意味着自古以来对黄河源头的追寻在今天有了一个确切的答案。

　　潘缨的《大河之源》（图 5-1）同样以象征性的方式展现了黄河源头。约古宗列盆地位于青海省巴颜喀拉山北麓，巴颜喀拉山主

[1]　水利部黄河水利委员会编《黄河源：黄河源树碑纪实》，黄河水利出版社，2000，第 75 页。

[2]　陈维达、彭绪鼎：《黄河源碑竖立玛曲曲果》，《人民黄河》1999 年第 11 期，第 30 页。

峰海拔5369米, 山势雄伟, 常年积雪。潘缨把这座雪山作为画面背景。雪山山脚下汇聚起一段河水, 九曲回环流到近前。水流最前方则有三位藏族女性侧身望向画面外。黄河源头所在的青海曲麻莱县有"江河源头第一县"的美称, 这里是一个多民族聚居地, 生活着藏族、汉族、回族、土族、满族、蒙古族、撒拉族等众多民族, 其中以藏族居民为主。潘缨不仅描绘了大河的源头, 还描绘了生活在这里的人民。

潘缨自20世纪80年代以来就以创作少数民族女性题材著称, 其中又以侗族、彝族、苗族、藏族为主 (图5-2)。这些女性人物以一种风格化的形象得到呈现。多数情况下, 画中或一二人, 或三四人, 她们休憩、劳作, 彼此间亲密相伴。背景通常都很简略, 大多是一片氤氲的墨彩, 将画中人物从乡土风情式的现实情景中疏离出来, 以突出人物本身的恬静与温婉。这些女性人物带有理想化色彩, 但又是来自潘缨的实地考察和亲身体会。潘缨的少数民族人物画创作大多是在写生基础上完成的, 用她自己的话说: "我是非常沉迷于写生的画家, 而且是沉迷于非常写实的写生方式。"[1] 潘缨对女性人物形象的发现与探索, 也与她的写生实践密不可分 (图5-3、图5-4)。她曾回忆自己住到西藏芒康县一个小村庄藏族人家的写生经历。女主人看到画家画她会感到紧张, 但这位藏族妇女在做完家务、哄睡孩子、坐在织机前劳作时, 就完全沉醉进去, 忘却了一旁的画家。潘缨在面对这个人物写生时, 感觉无论怎样描绘都不能把眼前这个女人的凝重优美用铅笔表达出来, 只能看着面前的形象轻易地溜掉。这个体会让画家"开始用最朴素单纯的方法描绘她们, 同时想将她们画得端庄秀美, 富有

[1] 潘缨:《写生的意义》,《美术》2003年第3期, 第65页。

图 5-2　潘缨《藏女梳妆》　90cm×90cm　中国画　2001　私人收藏

图 5-3　潘缨《青海写生》之一
21cm×19cm　素描　2004　私人收藏

图 5-4　潘缨《青海写生》之二
24cm×38cm　素描　2005　私人收藏

尊严"[1]。《大河之源》中的人物形象同样如此：她们端庄而优雅，沉静地站在那里，凝视着画面外的观看者。

　　黄河素以河道多弯曲著称，唐代卢纶《送郭判官赴振武》诗中有"黄河九曲流，缭绕古边州"的名句。[2]《大河之源》以抽象化的方式表现了这一特点。河流以 S 形来回往复，构造出九曲回环的形态。这种形态在黄河上游真实地存在着。2002 年、2004 年、2008 年，潘缨数次前往青海玉树、果洛等河源地区考察写生，之后根据所见实景创作了《高原的河》（图 5-5）。画中景物也由远山与近处盘绕的河流组成，以潘缨最拿手的没骨手法绘成，墨色里添加了赭石与花青，画面清雅脱俗。实际上，《高原的河》是《大

[1]　潘缨：《最美的东西……》，《国画家》1996 年第 4 期，第 39 页。
[2]　中华书局编辑部点校《全唐诗》（增订本），中华书局，1999，第 3180 页。

图 5-5　潘缨《高原的河》　66cm×132cm　中国画　2011　私人收藏

河之源》的前传。在完成前者十年之后，潘缨构思完成了《大河之源》。《大河之源》强化了"黄河九曲流"的特点，又将两岸土地颜色加深，与河水形成近似黑白对比的反差。黄河之源的水流仿如白雪一般，在高原上熠熠生辉。

　　黄河水的蜿蜒盘旋与清澈明净，在冯建国的《九曲黄河第一弯，唐克草原，若尔盖，四川》（图5-6）摄影作品里得到更真实的展示。[1]"九曲黄河第一弯"位于四川若尔盖县唐克乡，这里有一座索克藏寺。站在寺院后的山坡上，正好可以眺望黄河从远处曲折而来的美丽景象。2003年，冯建国来到这里，他冒着风雪等了一天，拍下《九曲黄河第一弯，唐克草原，若尔盖，四川》这张大画幅黑白摄影照片。作品将辽阔的草原、河流与建筑收入画面。近处是寺庙与村落中密集的建筑，远处的河流如匹练般纵横穿行于大地之上。照片中有极丰富而深沉的灰色影调。随着空间的拉近，灰度从天际线开始逐渐加深，越到近前越富于质感，直至山脚下的投影达到顶点。草原上暮色与空间的变化得到充分诠释。在这一片苍茫大地与云层衬托下，清澈的河水仿佛在放射着光芒，晶莹剔透。在摄影家所呈现的视觉景观中，大地与河流悠远辽阔，寺院村落与自然融为一体，肃穆而深沉。

　　潘缨的《大河之源》和冯建国的《九曲黄河第一弯，唐克草原，若尔盖，四川》都以人与河的关系作为主题。无论黄河的源头，还

[1]　冯建国：《西部旅路 1996—2006 冯建国作品集》，中国摄影出版社，2007，图版 50；冯建国、邓登登：《精神的景观——冯建国〈藏族肖像〉摄影展》，《数码摄影》2011 年第 12 期，第 28 页。

是九曲黄河第一弯，它们都是人类生存繁衍的场所。不同民族在这里安居乐业，繁衍生息。它们也提醒人们，黄河的源头是具体的物质存在，人民生活在这里，与河流相依为命。实际上，黄河源面临着现实的生态问题。河源区的经济发展以畜牧业为主，20 世纪 70 年代以前，河源区生态保持较好，人畜两旺；后因全球气候变化导致气温升高、持续干旱，水土流失危害加剧，土地荒漠化现象逐渐突出。[1] 要让这里的风景永远美好，人民永远快乐，还需要付出更多的努力。

[1] 杜建设、赵锦：《黄河河源区生态环境问题与对策探讨》，《农业科技与信息》2008 年第 24 期，第 16—17 页。

图 5-6　冯建国《九曲黄河第一弯，唐克草原，若尔盖，四川》
17 英寸 ×22 英寸　银盐照片　2003
上海美术馆等公共机构和个人收藏

黄河之水天上来：
石鲁《黄河之滨》（1959）

　　石鲁是较早致力于在中国画中展现黄河风景的一位画家，并且很快就摸索出一条与众不同的表现方式。1959 年的《黄河之滨》（图5-7）就是石鲁描绘黄河的一件典型作品。它的特点是从半空中俯瞰黄河，以一种独特的视角来传达黄河的诗情画意。

　　石鲁是四川人，1949 年以后主要在陕西西安从事创作活动，以陕北风景和人民生活作为自己艺术创作的主要对象。黄河不可避免地进入到石鲁的艺术视野。1957 年，石鲁完成了《黄河湾》（图5-8），以略带俯视的视角刻画一段黄河及其一侧的高山，画面用小青绿着色，比较工整，看起来也比较写实。之后的几年里，石鲁不断尝试呈现黄河的新视角与新手法。1959 年，石鲁创作的《禹门渡口》（图 5-9）从半空俯视黄河以及河上的一叶扁舟，两岸高山险峻，作品标题里的"渡口"用一条小舟来暗示。整个画面并非实景描绘，石鲁在题跋里说得明白，该画是"忆写"的产物。

　　很快，俯视成为石鲁观察和描绘黄河的固定角度。《黄河之滨》从半空俯瞰黄河，画面一半山一半水，不给天空留出一丁点位置。翻卷的墨色垒成山崖，三艘渡船在河上行驶，象征性地表达黄河之"滨"。

图 5-7 石鲁《黄河之滨》 100cm×68cm 中国画 1959 中国对外艺术展览有限公司藏

图 5-8　石鲁《黄河湾》　37.2cm×49.8cm　中国画　1957　中国国家博物馆藏

创作于 1960 年的《黄河滩》和《逆流过禹门》（图 5-10）视角相近。
需要注意的是，如果出现渡船，石鲁就会画出激荡的流水，船头向上，
在纵向狭长的构图里暗示出船只向上逆行的状态。

　　1961 年，石鲁的黄河作品被送到北京展出。在为西安美术家
协会中国画研究室习作展召开的座谈会上，郁风提到石鲁的黄河作
品，用它们来力证西安画家的推陈出新：

　　　　我认为西安国画家们并非盲目创新，而是在努力追求推
　　陈出新的"新"。如石鲁同志几幅黄河的画中，表现黄河急
　　滩的险峻，漩涡的水纹所用的笔墨并不是没有传统的，但是

图 5-9　石鲁《禹门渡口》　　67.5cm×55.6cm　中国画　1959　中国国家博物馆藏

那种豪放酣畅的笔致与雄壮奔腾的气魄却又具有新鲜的时代感。[1]

石鲁坚持从俯视角度看黄河，还与石鲁对李白《将进酒》"黄河之水天上来"这一诗句的迷恋有关。据杨之光回忆，1959年他和石鲁在北京一起为中国革命博物馆作创作，发现别人都忙着找资料、勾草图，只有石鲁每天捧着一本《唐诗》研读。杨之光问石鲁为什么整天读唐诗，石鲁的回答透露出他当时的艺术追求："他说唐诗给他的启发要比其他的都有用，你若理解了'黄河之水天上来'的那种气势，你就可以体现在画面中。"[2]1959年的石鲁念念不忘的，是要在绘画中传达"君不见，黄河之水天上来，奔流到海不复回"的豪迈气魄，他以俯视视角描绘黄河，恰恰是这一探索的成果。

石鲁的同代人已经发现石鲁画中如瀑布般的黄河与李白《将进酒》之间的关联。阎丽川在《论"野、怪、乱、黑"》一文里特别谈到石鲁"黄河之水天上来"的构图形式：

"怪"的感觉主要是由于结构、造型以及某种特殊表现方法之背于习惯画法，如扬州八怪。……譬如有些画面在结构上处理平远关系的时候，大大地超过了一般前视鸟瞰的范围，几乎把视中心点和视平线放低到足底，结果使得地面竖立了起来，

[1] 王朝闻等：《新意新情——西安美协中国画研究室习作展座谈会纪录》，《美术》1961年第6期，第24页。

[2] 徐华访谈杨之光，载徐华：《大道当风——从写实到写意石鲁绘画研究》，西安美术学院2012年博士学位论文，第166页。

图 5-10 石鲁
《逆流过禹门》
141cm×66cm
中国画 1960
沈阳故宫博物院藏

河流直上直下，不是由远而近，倒是所谓"黄河之水天上来"，使人看起来觉得奇怪而很不舒服。如果认为这是鸟瞰式传统构图的发展与出新，我看值得研究。[1]

阎丽川对石鲁笔下的黄河风景有所批评，但他正确地解读出石鲁所采用的构图方式。实际上，这种"河流直上直下"式样的描绘方式，可能正是石鲁受到唐诗启发而特意发明的一种绘画方式。

以垂直向下俯视的视角描绘黄河，在20世纪60年代已经成为石鲁绘画的标志性图式。这种视角在石鲁的大型主题性创作《东渡》里也有所体现。虽然这幅作品已经遗失，但从《东渡》最初的草图（图5-11）可以看到，石鲁从一开始选取的就是一个完全垂直俯视的视角，以此来描绘毛泽东及中央领导机关东渡黄河的景象。

大约也是为了追求"黄河之水天上来"的磅礴气势，石鲁在最初构思《东渡》时就想到了俯视视角。他在1964年初前往陕西吴堡实地考察时，就特意从俯视角度拍摄渡船、船工与河水。侯声凯回忆石鲁在黄河渡船上获取创作素材的方式：

一位老艄公站立在船头掌舵，四个船工在中间划桨，我站在先生的身边保护他的安全。先生想要拍从高处俯视船工划桨的场景，于是我坐在船的横梁上，先生骑在我的肩膀上，我紧紧抱住他的双腿，何继和老张扶住他的身体，船在汹涌的激流中猛烈地

[1]　阎丽川：《论"野、怪、乱、黑"——兼谈艺术评论问题》，《美术》1963年第4期，第22页。

图 5-11　石鲁《东渡》草图之一
33cm×11cm　纸本水墨　1964
私人收藏

图 5-12　关山月《壶口观瀑》　143cm×365cm　中国画　1994　关山月美术馆藏

颠簸摇晃，咆哮的浊浪翻滚着形成一个个险恶的漩涡，似乎随时
要把木船吞掉。只见老艄公用尽全力掌稳舵，拉开嗓子喊起了高
亢的号子。船工们齐声呼应奋力划桨，与滔滔的黄河展开生死搏
斗。先生激动地举起相机拍下了此时此刻生命与自然抗争的珍贵
照片。[1]

[1]　侯声凯：《忆石鲁先生创作〈东渡〉的过程》，广东美术馆编《石鲁与那个时代》，
河北教育出版社，2008，第 40 页。

　　显然，石鲁在实地考察之前就已经有了一个明确的创作思路，要以"俯视"视角描绘黄河与"东渡"。这个特别的视角在 1960 年前后已经发展成熟。当石鲁面对一个与黄河相关的创作主题时，很自然地就把这一视角与新的主题结合在一起。在对黄河的描绘上，石鲁是最早将现实风景、个人视觉经验与"黄河之水天上来"的浪漫诗意相结合的画家，而且创作出了杰出的作品。

　　20 世纪 70 年代末至 80 年代初，壶口瀑布开始成为黄河的标

图 5-13 刘巨德《金色童年》 245cm×472cm 中国画 2017 私人收藏

志物，"黄河之水天上来"也获得了新的视觉表达方式。壶口瀑布改变了黄河的视觉形象和观看角度。[1] 要展现黄河的气势撼人，不必再像石鲁那样从空中俯瞰，只需仰观壶口瀑布，自会生出"黄河之水天上来"的感慨。何山、李鸿印合作的《黄河之水天上来》是较早将壶口瀑布与李白诗句联系起来的绘画作品，浩浩荡荡的河水化作瀑布飞流直下。画家们再现壶口瀑布时，大多会有意识地强调大河自空中垂落的速度感和力量感，突出黄河的雄伟壮观。关山月《壶口观瀑》（图 5-12）是这类作品中相对写实的一例，观看者站在壶口瀑布侧下方，仰视雄伟的瀑布流水倾泻而下。刘巨德《金色童年》（图 5-13）里的黄河飞瀑则更加自由奔放。画家将自己的童年记忆和壶口瀑布混合在一起，化身为牧童，近距离感受黄河的伟力。画面中的金黄色瀑布劈面而来，铺天盖地。画家删繁就简，将一切细节都淹没在水流急速下坠的速度感中，着意呈现黄河垂落九天的神韵。

　　李白的千古名句塑造了黄河的性格，引发后人无尽遐想。现实中的黄河自然有它生发于高山大地的源头，而在文化观念中，黄河之水却怎能不从"天上来"？艺术家在现实与观念的缝隙中辗转腾挪，不断拓展黄河的视觉呈现方式，同时也在各自的黄河作品里留下属于自己的情感与风格。

[1] 吴雪杉：《壶口瀑布：关山月与黄河的视觉再现》，《美术学报》2020 年第 5 期，第 53—62 页。

宏伟的全景式山水：
王克举《黄河》（2016—2019）

　　20 世纪的黄河绘画多取黄河某段风景加以描绘，只是偶有中国画家尝试作过黄河的全景式再现，如安正中 1982 年的《黄河》。到 21 世纪，王克举别开生面，创作了油画《黄河》长卷（图 5-14），极大地拓展了油画这一媒介的艺术表现力。王克举的黄河创作自 2016 年 6 月始，至 2019 年 9 月完成，由 101 张画面组成，每幅画面长 1.6 米、高 2 米，总长达 161.6 米。[1] 在已有的黄河绘画中，王克举的《黄河》油画是体量最大、气势最恢宏的一件。

　　王克举创作黄河的愿望起源于 2009 年在山西碛口的写生。这次写生的成果是《天下黄河》（图 5-15）和《螅镇》（图 5-16）。这两幅油画与其说是再现性的，不如说是表现性的，是一种重构后的风景。黄河在画面中沉静地流淌，体量不大，却有一种深邃感。这次画黄河的体验让王克举产生了一种意识——"只有大尺幅的画面才能表现出黄河的气魄"，因而有了画黄河长卷的想法。[2]

[1] 王克举：《黄河》，山东画报出版社，2019，第 23 页。

[2] 王克举、张荣东：《母亲河之诗——与王克举谈黄河长卷创作》，《爱尚美术》2019 年第 6 期，第 54 页。

图 5-14　王克举《黄河》（局部）　油画　2016—2019　中国美术馆藏

图 5-15　王克举《天下黄河》　180cm×200cm　油画　2009　中国美术馆藏

　　2016 年 6 月，王克举到山西晋中画黄土高原，再次想到创作黄河长卷，并决定将黄土沟壑作为黄河长卷的一部分。尽管他在这里画的是黄土高原而非黄河，却为后续的黄河创作提供了一个起点。真正展开黄河长卷的创作，是 2018 年 5 月从画壶口瀑布开始的，用画家本人的话说，"为的是给整条黄河的创作定下一个气势磅礴、波涛汹涌的基调"[1]。壶口瀑布恰好在下游方向，可接续两年前画

[1]　王克举：《创作自述》，《油画艺术》2020 年第 3 期，第 27 页。

图 5-16　王克举《碛镇》　120cm×140cm　油画　2009　中国美术馆藏

的晋中黄土沟壑。随后，画家将目光转向上游，画老牛湾、大青山、河套、库布齐大沙漠（2018 年 6 月），再前往青海画阿尼玛卿雪山、鄂陵湖、扎陵湖和星宿海（2018 年 7 至 8 月）。黄河源之后的下一站是山东，画家在这里描绘了齐鲁大地、东营湿地红地毯、黄河入海口等景观（2018 年 10 至 11 月）。随后，画家去山西、陕西画娘娘滩、佳县闫家峁和乾坤湾，再去河南画巩义石窟寺（2019 年 3 至 4 月）。再往后，画家去画了甘肃炳灵寺、宁夏石嘴山、

图 5-17 王克举《黄河》中的小浪底

内蒙古乌梁素海（2019 年 5 月）。长卷最后着手描绘的是小浪底水库（2019 年 6 月，图 5-17）。这里也是全画中除壶口瀑布（图 5-18）之外水势最激扬的一部分，画家画到此处异常兴奋，笔触挥洒如狂草，既是画黄河水浪，也是表达自己的激动之情。[1] 王克举把这种创作安排称作"画两头带中间"，这一头一尾就是星宿海和黄河入海口。画家并不是严格遵循地理关系从上游顺流而下画到入海口，而是根据自己的构想和景观的季节性来安排作画顺序。

王克举不是一个纯粹的风景画家，却可能是中国最擅长风景的油画家之一。自 1997 年以来，王克举就投身于风景写生和风景画

[1] 画家作画过程及文中引言，见王克举《黄河》，山东画报出版社，2019，第23、24、124 页；画家在作品中也会在不同位置标注作画时间。

创作，到启动《黄河》长卷时，画家已积累了20年的风景画创作经验。长期面对自然界的实景写生使王克举拥有极强的画面掌控力，无论面对的景象多么复杂，他总能让它们生意盎然又秩序井然。这种掌控力在《黄河》长卷中达到顶峰。黄河时而潺潺前行，时而大河奔涌，无论如何回环起伏，最终都在长达161米的画面上连成一气。观看者无论从长卷的哪个节点开始，都不影响对作品的欣赏。

黄河不只是一道单纯的河流，黄河两岸也不尽是自然风光，还留下古往今来无数人的印记。自然，它们也会出现在画家笔下。历史名胜、农田房舍与自然风光交相辉映。它们在黄河之外，却又与黄河休戚相关，正是它们将这条河流转化为历史的长河。画家选取部分历史景观放进长卷，例如巩义石窟。巩义石窟开凿于北魏时期，

图 5-18 王克举《黄河》中的壶口瀑布

此后历朝历代均曾在石窟外壁增设造像小龛或刻写题记。[1] 画家没有用现实主义的方式来处理这座石窟，而是突出其中部分雕刻，让它们来代表这座石窟（图 5-19）。尤其石窟外壁的摩崖大佛和浮雕《帝后礼佛图》（图 5-20）。《帝后礼佛图》是巩义石窟中最精彩的造像，分别雕刻在第 1、第 3、第 4 窟，共有 18 幅。[2] 画家选取了第 1 窟人物朝向右侧行进的两幅，根据画面需要将它们调整、放大到半座山的高度。显然，画家没有如其所见地描绘黄河，而是以

[1] 河南省文物研究所编《巩县石窟寺》，文物出版社，1989，第 275—303 页。
[2] 本刊记者：《巩县石窟与帝后礼佛图》，《河南师范大学学报》（哲学社会科学版）1982 年第 3 期，封 2、3。

一种意象化的方式，将他自己心目中的人文景观与黄河自然景观融会贯通，让它们共同创造出一条具有历史深度的大河。

画家不可能把黄河所有景象都纳入画面，这就需要提炼主旨，有所取舍。王克举为黄河定下了一个基调："我从黄河的源头画到入海口，越发觉得黄河的伟大与不朽。虽然我画的是一条自然的黄河，但在我的内心里，它始终是汹涌澎湃的，我要把整条黄河画得波涛汹涌、气势磅礴。"[1] 然而，21世纪的黄河早已被驯化得温顺平和，不能总是"波涛汹涌，气势磅礴"。尤其进入下游之后，水

[1] 王克举：《创作自述》，《油画艺术》2020年第3期，第27页。

图 5-19 《黄河》中的巩义石窟

图 5-20 巩义石窟第 1 窟中的《帝后礼佛图》（《中国石窟雕塑全集》
第 6 卷 图版 10)

流平静舒缓，少有风高浪急之处。面对这个现实与理想的落差，画家充分发掘出油画的视觉表现力，利用山川河流的穿插布局、草木植被的生长繁茂来衬托画面的整体气势。在描绘黄河的山东段时，画家突出了"豫鲁大地"茂密的棉花（图5-21）、挺拔的高粱及"入海口"前纷飞的芦苇。无论农田里的庄稼还是野生的植物，它们都在画家笔下盛放着蓬勃生机，如波涛般翻滚舞动在黄河两岸。沉静的河流仿佛也因为它们而变得欢快。

在《黄河》长卷中，王克举有意回避了河流上的桥梁、船舶以及两岸的现代化城市。即便是描绘小浪底水库开闸放水，画家也把水坝等建筑物隐藏在水浪之后。这种处理方式展示出画家的一种时间意识：画家不希望只是描绘一条当下的黄河，而是要追根溯源，去"表现黄河最原生态的自然面貌"[1]。这条黄河穿行在优美富饶的山川平原、安详平和的乡村民居与饱经风霜的历史遗迹之间，尽显宏伟与壮阔。这是一条自然的黄河、历史的黄河，也是画家走遍黄河之后，在内心中凝聚出的理想的黄河。

[1] 王克举：《黄河》，第147页。

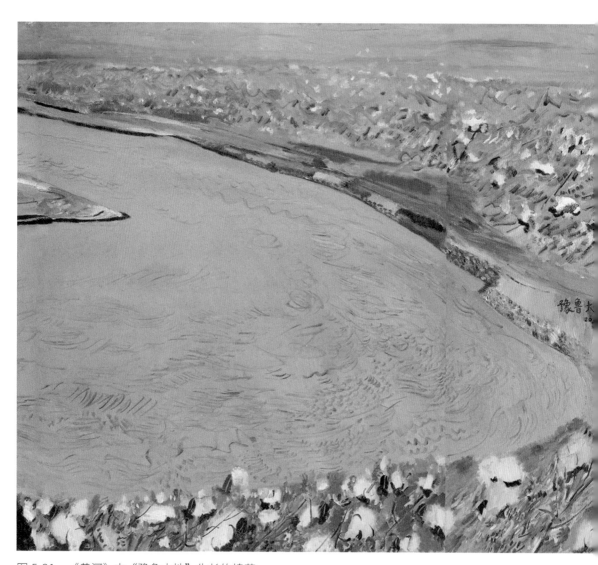

图 5-21 《黄河》中"豫鲁大地"生长的棉花

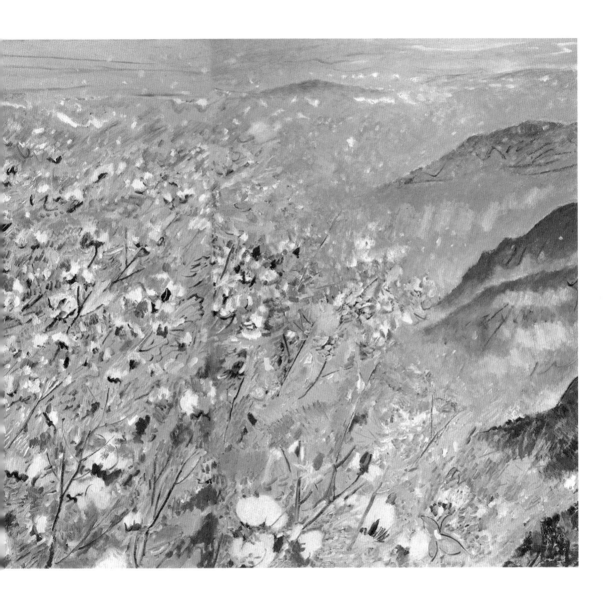

壶口瀑布的抽象美：
吴冠中《黄河》（1997）

　　吴冠中对中国名山大川多有描绘，在风景画领域成就极高，黄河自然也成为他的作画对象。1984 年和 1986 年，吴冠中两次前往黄河壶口写生，创作了《咆哮》（图 5-22）、《奔流》（图 5-23）、《长河落日》等作品。[1]《咆哮》是吴冠中最早的黄河绘画之一，以水墨混合设色的方式从下游方向描绘壶口瀑布全景。画面带有实景写生色彩，观众能够辨识出天空、河流、瀑布和水中的巨石。但所有这些物象都不是写实性的描绘，而是以抽象化的墨块、线条和色彩来表达。将物象与风格化的形式语言结合在一起，这是吴冠中风景画的一大特点。

　　稍晚创作的《奔流》可能也是以壶口瀑布为原型，只是将景色拉近，聚焦于两块水中巨石以及劈开巨石奔涌而下的急流，只在画面右上角露出天空和远山的一角。河水中矗立的巨石由油画笔触般的焦墨绘出，在画面上游走的纤细线条提示了水流的运动方向，水流本身则以低纯度的彩墨色块信笔挥洒。吴冠中在视角推远和拉近的不断调整中，寻找打开黄河的不同方式。

[1] 吴冠中：《我负丹青：吴冠中自传》，人民文学出版社，2004，第 326—327 页。

图 5-22　吴冠中《咆哮》　　96cm×180cm　　纸本设色　1984　藏地不详

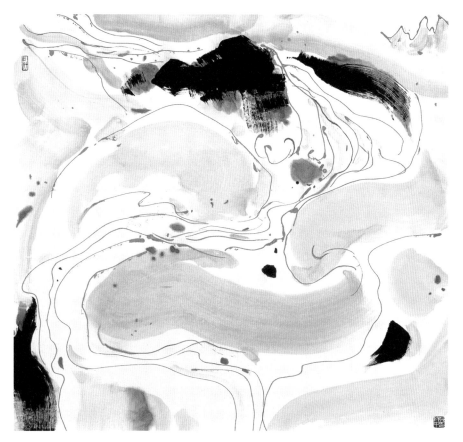

图 5-23　吴冠中《奔流》　　90cm×96cm　　纸本设色　1985　藏地不详

经过反复尝试，吴冠中最精彩的黄河画作完成于 1997 年。《黄河》（图 5-24）可能也是吴冠中所有同一主题绘画中最大的一幅。画面从正面描绘壶口瀑布，礁石、水流充斥了整个空间，不给天空留下一点余地。与此前的黄河作品相比较，这幅《黄河》增加了线条的比重，红褐色的线条细密地勾勒出水的流动、下坠、碰撞、旋转和跳跃。吴冠中的线条是一种纯形式意义上的线条，不是附加了传统审美意味的书法式用笔。线条的意义在于它们彼此间的关系，以及它们在画面整体中发挥的效果。吴冠中还在画面中滴洒了大量黄色、红褐色与蓝色色点，这些色点遍布整个画面，仿佛滤镜般将看似散乱的墨块与线条统合为一个整体。这种点、线结合的方式，多少带有一点抽象表现主义的影子。波洛克的抽象艺术语言在吴冠中这里获得了新的生命，它们在保持其形式特征的同时，获得了再现性。壶口瀑布的万千气象，通过这些点、线、面的组合跃然纸上。

吴冠中对抽象形式与形象的关系有他自己的理解。他借用英国艺术史学者苏立文的观点，将"抽象"和"无形象"做了区分："抽象"是从自然物象中抽取出形式，而"无形象"则是与自然物象没有任何关系的几何形、纯形式。吴冠中认为形式最终来源于生活，脱离物象的"无形象"是"断线风筝"，"那条与生活联系的生命攸关之线断了，联系人民感情的千里姻缘之线断了"。[1] 正是在这样一种艺术理念下，吴冠中从来没有走向纯粹的抽象艺术。无论他的绘画多么追求形式美，总有一根线连接着自然物象，连接着现实生活。

[1] 吴冠中：《风筝不断线——创作笔记》，《文艺研究》1983 年第 3 期，第 90 页。

和他其他的黄河绘画相比较，《黄河》更有气势。无论油画还是中国画，吴冠中总是专注于优美，而鲜有崇高感的营造。画家本人也意识到这个问题：

数十年来，我喜欢画小景、近景，因其形象具体而生动，其美感似乎可触摸。但确乎又欠缺什么——气势！艺术处理中的矛盾："玲珑"的不"磅礴"；"浩渺"中欠"曲折"；或具体而微，或概括而空！窄：集中、多变、具象而不单调，但不宽。宽：开阔、单纯、一统天下，抽象而往往流于空泛，不易满足视觉对形象的要求。窄里寻宽，似乎是我这一期段探索的中心了。手段么：线的扩散与奔腾；黑与白的穿流；虚与实的相辅；红与绿的对歌。[1]

即便放在吴冠中的所有风景画里，《黄河》也是最有气势的作品之一。这一方面固然得益于壶口瀑布本身的瑰丽壮阔，另一方面也是吴冠中潜心探索的成果。他所追求的"线的扩散与奔腾"，不就是《黄河》一画中形式手法的真实写照吗？

吴冠中的风景画总是投注着自己对所绘对象的情感与理解。这种情感的投注体现为意境的提炼和呈现。吴冠中是较早提出要把中国画的意境与西方的形式语言相结合的画家。他把这种结合视为中国油画民族化的一个发展方向。吴冠中在 1980 年的《土土洋洋，洋洋土土——油画民族化杂谈》一文里就谈到这个问题：

[1] 吴冠中：《水墨行程十年》，《美术》1985 年第 5 期，第 5 页。

图 5-24　吴冠中《黄河》　145cm×368cm　纸本设色　1997　上海美术馆藏

　　一般看来，西方风景画中大都是写景，竭力描写美丽景色的外貌，但大凡杰出的作品仍是依凭于"感情移入"。凡·高的风景是人化了的，仿佛是他的自画像。花花世界的巴黎市街，在郁脱利罗的笔底变成了哀艳感伤的抒情诗。中国山水画将意境提到了头等的高度。意境蕴藏在物景中。到物景中摄取

意境，必须经过一番去芜存菁以及组织、结构的处理，否则
这意境是感染不了观众的。国画中的云、雾、空白……这些"虚"
的手段主要是为了使某些意境具体化、形象化。油画民族化，
如何将这一与意境生命攸关的"虚"的艺术移植到油画中去，

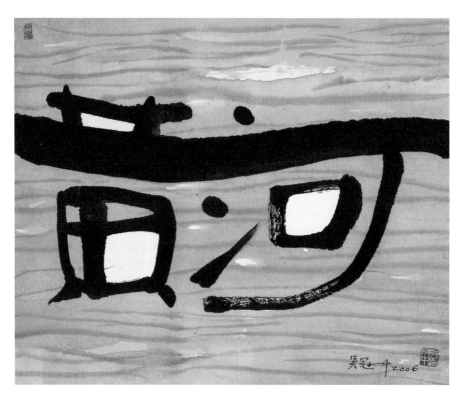

图 5-25 吴冠中《黄河》 48cm×59cm 纸本设色 2006 藏地不详

是一个极重要而又极困难的问题。[1]

吴冠中尝试把意境移入油画，反过来，他用中国画材料创作的作品同样也结合了西方的风景画语言和中国传统审美元素。吴冠中还曾把黄河风景与中国文字相结合，创作了一种带有书法意味的《黄河》（图 5-25）绘画。"黄河"二字在黄河水中载沉载浮，它不是传统意义上的书法，也不是传统意义上的风景画，却是一件充满形式美的"黄河"艺术作品。

[1]　吴冠中：《土土洋洋，洋洋土土——油画民族化杂谈》，《文艺研究》1980 年第 1 期，第 131 页。

发现乾坤湾：
靳之林《黄河颂》（2002）

如何以视觉的方式再现黄河，让人一眼就认出画中的河流？在 20 世纪 70 年代至 80 年代，壶口瀑布成为黄河的标志物。到了 21 世纪，乾坤湾从无数黄河美景中脱颖而出，成为另一道仅凭自身景观就能够代表黄河的风景。

乾坤湾地处陕西延川县与山西永和县之间。黄河流经这里时转过几道大湾，形成一段鬼斧神工的蛇曲地形景观。乾坤湾的地形地貌是自然造物，但它能够成为一处黄河的现代名胜，却还需要文化来赋予它意义。乾坤湾的发现与推广是由多种力量共同作用的结果。最早是陕西本地的艺术爱好者和艺术家在 20 世纪 90 年代陆续发现了这里，如民间艺术家冯山云、摄影家张勋仓。在 1997 年前后，张士元、靳之林在延川本地艺术家朋友引领下来到这里。前者将曲折的黄河河道重新命名为"乾坤湾"，后者则拿起画笔，成为最早描绘乾坤湾风景的艺术家。[1]

[1] 有这样一个说法："如今，大家一致认为靳之林最先'画'乾坤湾，张勋仓最先'拍'乾坤湾，张永革最先'提'乾坤湾，张士元最先'叫响'乾坤湾，张向荣最佳'拍摄'乾坤湾。"赵巧艳、闫春：《伏羲传说与景观叙事的互构——黄河乾坤湾地名标识的人类学解读》，《中南民族大学学报》（人文社会科学版）2019 年第 39 卷第 3 期，第 76 页。

靳之林是中央美术学院教授，曾任中国民间剪纸研究会会长。1997 年，靳之林在冯山云陪同下到陕西延川写生，发现了乾坤湾之美，激动地说："我去过世界上不少地方，看到过许多世界著名的自然景观和人文景观，可我从来没有像今天这样激动过。在我看来，古埃及的金字塔、美国科罗拉多大峡谷等著名景观，比起这里黄河秦晋大峡谷上的乾坤湾这样的 S 型大转弯来，那才是小巫见大巫！"[1] 此后，靳之林每年都去乾坤湾采风。2001 年，靳之林找到距离乾坤湾最近的村子小程村，在这里"一住数月，除了画画，他还跑到县上去要经费为小程村拉上了电，又在乾坤湾上竖起石碑，刻写了碑文"[2]。回到北京后，靳之林在艺术界和文化界广为宣传，来到乾坤湾和小程村的艺术家、学者越来越多。靳之林甚至在 2007 年筹办了"相约小程村——国际民间艺术活动"。[3] 在他的努力下，乾坤湾逐渐为人所知。

延川县迅速跟进，将乾坤湾"打造成黄土风情旅游的'卖点'"。一位延川县基层的人大代表说："延川县的乾坤湾景观集'黄河文化、伏羲文化、民俗文化、红枣文化'于一身，全国著名画家、中央美术学院教授靳之林曾说过，乾坤湾是目前中国版图上最美的自然景观，其独特的自然风情和人文景观所包含的文化底蕴是完全可以和壶口瀑布相媲美的。"[4] 靳之林对乾坤湾的盛赞是当地政府

[1] 杨勇先：《天下黄河第一湾——乾坤湾》，《西部大开发》2008 年第 6 期，第 58 页。

[2] 陈长吟：《黄河乾坤湾》，《丝绸之路》2005 年第 9 期，第 22 页。

[3] 赵红帆：《当代民族美学的开路者靳之林先生二三事》，《传记文学》2019 年第 3 期，第 113—114 页。

[4] 王维斌：《把乾坤湾打造成黄土风情旅游的"卖点"》，《延安日报》2007 年 4 月 14 日，第 3 版。

着力开发乾坤湾的依据之一。

　　随着乾坤湾逐渐为世人所知，乾坤湾也获得了新的定位。2007 年，《科学之友》上的一篇文章评价说："黄河九十九道弯，最美莫过乾坤湾。"[1]2008 年，乾坤湾获得了一个美称："黄河第一湾。"[2] 在黄河诸多风景名胜中，乾坤湾开始脱颖而出。

　　靳之林是最早发现乾坤湾的艺术家之一，也是最早用油画描绘乾坤湾的人。从 1997 年开始，他持续以乾坤湾为对象进行写生和创作。《黄河河怀》（图 5-26）是其中比较早的一件，画面描绘从乾坤湾对岸高处俯视河道的大回环。这个观察角度后来也成为描绘乾坤湾最常见的视角。这里还必须指出，1997 年的乾坤湾还不叫乾坤湾，它有一个更原初的名字：河怀湾。[3]《黄河河怀》这个名字有双重含义：一、画中是黄河的河怀湾；二、画面展现的是黄河的怀抱，这可能也是"河怀湾"本名的寓意。

　　靳之林还会描绘不同季节、不同光影下的乾坤湾，例如创作于 2005 年的《黄河乾坤湾残雪》（图 5-27）、2006 年的《乾坤湾黄河光晕》（图 5-28）、2007 年的《春到乾坤湾》、2008 年的《晨雾弥漫中的雪后乾坤湾》等。这些持续性的乾坤湾创作仿佛一本日记，记录了画家对风景画艺术的持续探索以及他对黄河深沉的热爱。

　　靳之林也尝试从更广阔的视角把握黄河与乾坤湾。1997 年，

[1] 乾坤湾：《乾坤湾》，《科学之友》2007 年第 7 期，第 44 页。

[2] 杨勇先：《天下黄河第一湾——乾坤湾》，《西部大开发》2008 年第 6 期，第 58 页。

[3] 赵巧艳、闫春：《伏羲传说与景观叙事的互构——黄河乾坤湾地名标识的人类学解读》，《中南民族大学学报》（人文社会科学版）2019 年第 39 卷第 3 期，第 75 页。

图 5-26 靳之林《黄河河怀》 32cm×75.5cm 油画 1997 私人收藏

靳之林作了一幅写生，名为《黄土群峦·大河九曲十八弯》（图
5-29），从小程村所在位置瞭望黄土高原与黄河。在这一写生基础上，
靳之林于 2001 年创作了同名作品《黄土群峦·大河九曲十八弯》（图
5-30），这也是靳之林最大的一幅黄河创作。画面在写生基础上做

了扩展，一道弯曲的河流在连绵起伏的山峦中时隐时现，大河与黄土交相辉映。创作于 2008 年的《俯瞰黄河九曲十八弯的记忆》更进一步，采用从空中俯视的角度，对乾坤湾沿线黄河如带的景象做了全景式描绘。画家可能借助了摄影，再结合自己对这里的切身经

图 5-27　靳之林《黄河乾坤湾残雪》　54cm×73cm　油画　2005　私人收藏

验，以"记忆"的名义描绘出这一如梦如幻的黄河风景。

2002 年，靳之林创作的《黄河颂》可能是他所有黄河绘画中最富象征性的一件（图 5-31）。说是"黄河颂"，实际上画的还是乾坤湾。从靳之林开始，艺术家开始用乾坤湾（河怀湾）来象征黄河。在此前的诸多黄河景观中，大约只有三门峡和壶口瀑布能够获此殊荣——以一地之景来象征整条河流。靳之林将乾坤湾加入这个行列，并且获得了广泛认同。自此以后，乾坤湾也成为表征黄河的标志物之一，为艺术家们提供源源不断的创作灵感。在这个意义上，靳之林不仅发现了乾坤湾，还"发明"了一个新的黄河再现传统。

图 5-28　靳之林《乾坤湾黄河光晕》　53.5cm×72.5cm　油画　2006　私人收藏

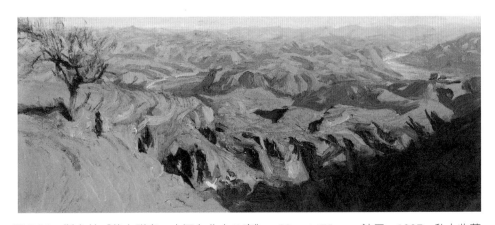

图 5-29　靳之林《黄土群峦·大河九曲十八弯》　32cm×75cm　油画　1997　私人收藏

图 5-30 靳之林《黄土群峦·大河九曲十八弯》 100cm×400cm 油画 2001 私人收藏

图 5-31 靳之林《黄河颂》 53cm×200cm 油画 2002 私人收藏

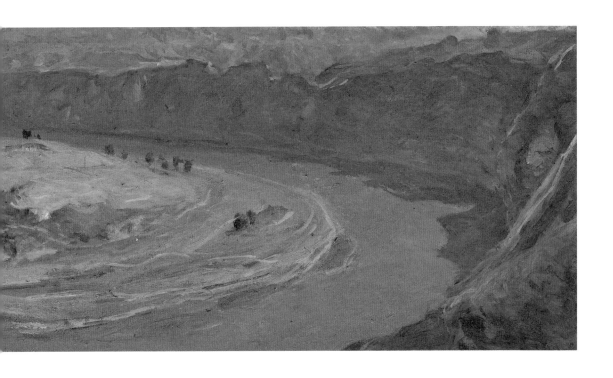

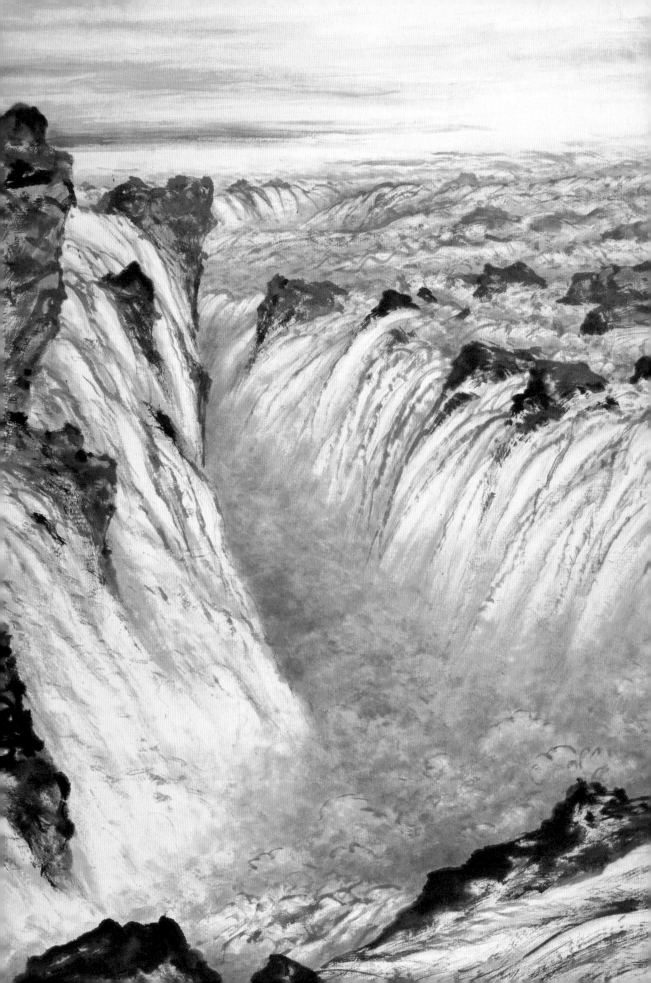

第六章 黄河颂

1939 年 2 月，光未然创作的《黄河》
诗第二部分，以《黄河颂》为名：

啊，朋友！
黄河以它英雄的气魄，
出现在亚洲的原野；
它表现出我们民族的精神：
伟大而又坚强！
这里，我们向着黄河，
唱出我们的赞歌。
我站在高山之巅，望黄河滚滚，
奔向东南。
金涛澎湃，掀起万丈狂澜；
浊流宛转，结成九曲连环；
从昆仑山下奔向黄海之边，
把中原大地劈成南北两面。
啊！黄河！
你是中华民族的摇篮！
五千年的古国文化，
从你这儿发源；
多少英雄的故事，
在你的身边扮演！
啊！黄河！你是伟大坚强，

像一个巨人出现在亚洲平原之上，

用你那英雄的体魄

筑成我们民族的屏障。

啊！黄河！

你一泻万丈，浩浩荡荡，

向南北两岸伸出千万条铁的臂膀。

我们民族的伟大精神，

将要在你的哺育下发扬滋长！

我们祖国的英雄儿女，

将要学习你的榜样，

像你一样地伟大坚强！

像你一样地伟大坚强！ [1]

这首颂诗奠定了歌颂黄河的基调。自它以后，所有颂扬黄河的文本都不能无视它的存在。它也激励起无数艺术家对黄河的深沉热爱与美好想象，在这一黄河颂诗的潜移默化影响之下，创造出了许多讴歌黄河伟大的杰作。

[1] 光未然《光未然歌诗选》，人民文学出版社，1990，第13—15页。

黄河在咆哮：
关山月《黄河颂》（1994）

　　在探索黄河再现问题的众多画家中，岭南画派著名画家关山月是极少见的从 20 世纪 40 年代到 90 年代持续描绘黄河的一位。从 1943 年的《黄河冰桥》到 1994 年的《黄河颂》，关山月不断探索黄河的描绘方式。20 世纪 90 年代，关山月将关注的焦点集中于黄河的声音，尝试刻画咆哮的黄河。

　　1994 年新春，关山月创作了一幅《黄河颂》（图 6-1、图 6-2），将黄河描绘为一组交汇的"瀑布"。这种再现方式与他更早时期呈现黄河的《长河颂》（图 6-3）、《源流颂》（图 6-4）颇为不同。这幅立轴把黄河转化为由众多瀑布组合成的河谷。前景里呈三角形倾斜的水流仿佛是一道瀑布的顶端，即将倾泻到下方。中景是两座如山峰般鼎峙的巨大瀑布。左边那道瀑布形如山岳，右侧瀑布则由远处的浩荡大河流淌而来，自右下方向左后方斜向延展的结构与《长河颂》里的瀑布颇为相似。前景、中景里的三道瀑布形成"三角式"构图，交错构造出一个曲折的、由水流组成的峡谷。瀑布水流在峡谷下方激荡起浪涛和升腾翻滚的水雾。远景河流中还有更多翻卷的水浪与瀑布，左右两侧无边无垠，恍如海洋。1981

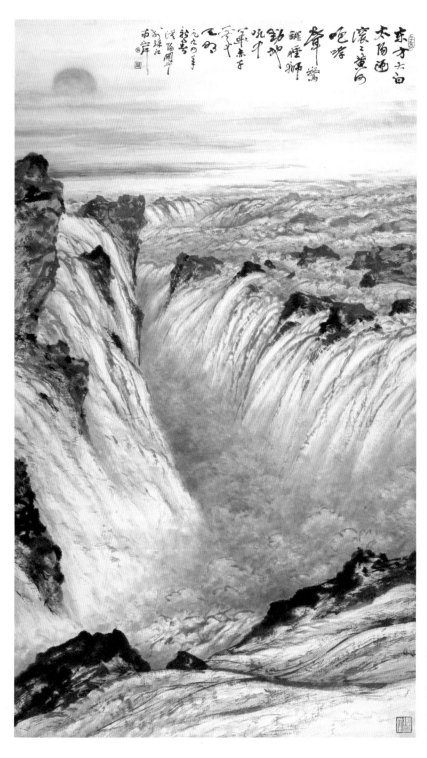

图 6-1　关山月
《黄河颂》
210.5cm×122cm
1994
广州艺术博物院藏

图 6-2 关山月《黄河颂》（局部）

年的《长河颂》里的太阳在 1994 年的《黄河颂》里也得到保留，天际线上一轮红日在云霞中喷薄欲出。但区别也非常明显：1994年的《黄河颂》的视觉中心是激荡的浪花和水雾，而在关山月更早期的黄河作品中都没有这一特征。

激荡的浪花可以从画上的题画诗获得解释："东方大白太阳迎，滚滚黄河咆哮声。惊醒睡狮动地吼，中华赤子庆天明。"关山月尝试表达黄河的"咆哮声"，这一追求并非孤例。在 1995 年创作的两幅《黄河魂》（图 6-5、图 6-6）里，关山月同样将画面重心放在激荡的水流与升腾的浪花上。在两幅画的题诗里，黄河的声音也

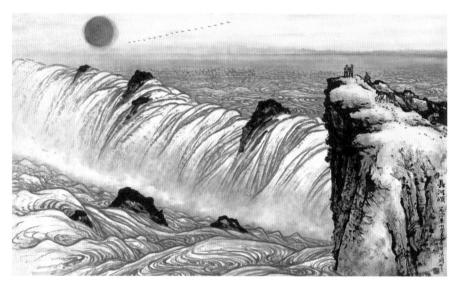

图 6-3　关山月《长河颂》　　82cm×142cm　中国画　1981　关山月美术馆藏

图 6-4　关山月《源流颂》　　142cm×305cm　中国画　1990　关山月美术馆藏

都得到了突出：

"天泻东流黄河水，金涛咆哮醒雄狮。落差壶口千层浪，伴唱翻身兴国词。""奔流天泄黄河水，咆哮金涛涌浪声。一洗殃民祸国史，翻天覆地日东升。"

从 1994 年《黄河颂》题画诗来看，三首诗都提到黄河的声音（"滚滚黄河咆哮声""金涛咆哮醒雄狮""咆哮金涛涌浪声"）、中国的历史或现实（"中华赤子庆天明""伴唱翻身兴国词""翻天覆地日东升"）。两首诗分别提到东方的太阳（"东方大白太阳迎""翻天覆地日东升"）、狮子（"惊醒睡狮动地吼""金涛咆哮醒雄狮"）和诗句"黄河之水天上来"（"天泻东流黄河水""奔流天泄黄河水"）。只有一首诗提到壶口（"落差壶口千层浪"）。就关山月所要表达的观念来说，壶口本身是相对次要的，黄河发出的声音（"咆哮"）、黄河之于中国的象征性隐喻才是重点。

在这三首黄河题画诗里，黄河的"咆哮"起到承上启下的作用。黄河用它的"咆哮"声两次惊醒沉睡中的雄狮，还有一次洗刷了"殃民祸国史"。在关山月的黄河观念里，他把黄河与"睡狮／醒狮"关联在一起。在 19 世纪末，"睡狮／醒狮"成为中国的象征。[1] 在关山月的题画诗里，黄河的"咆哮"使"睡狮"变成了"醒狮"，并进一步变成"翻天覆地日东升""中华赤子庆天明"和"伴唱翻身兴国词"。黄河的"咆哮"在关山月的黄河观念中占据了一个关键位置。

[1] 施爱东：《中国龙的发明：16—20 世纪的龙政治与中国形象》，生活·读书·新知三联书店，2014，第 263 页。

图 6-5 关山月《黄河魂》 尺寸不详 中国画 1995 北京市政协大楼藏

黄河魂

八澳东流黄河为。洪涛咆哮醒雄狮，荒浅壶口千层浪，仲唱翻身兴国词

一九九八年秋于京华 洛阳關山月

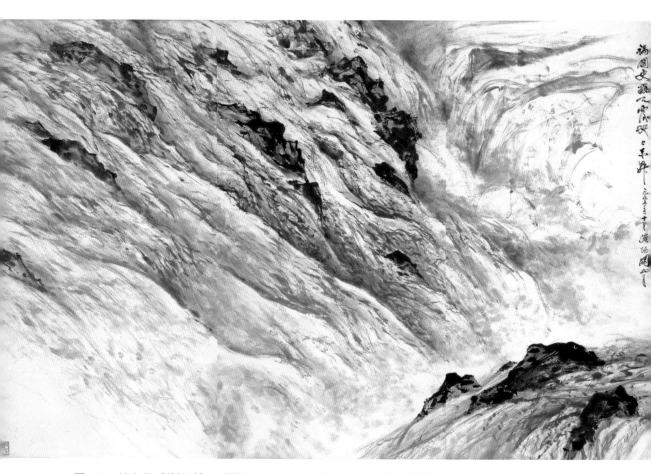

图 6-6　关山月《黄河魂》三联屏　175cm×288cm　中国画　1995

　　"咆哮"声很可能也是关山月黄河绘画尤其是 1994 年以后的黄河绘画中所要表达的对象。关山月自 1994 年创作《黄河颂》开始，就不再满足于仅仅描绘"滚滚黄河"，而是要去传达滚滚黄河所产生的声音。如何让黄河发出"咆哮"？关山月用了两个策略，一是抬升瀑布的高度，二是扩展瀑布的数量。关山月 1994 年以后创作的黄河瀑布往往如山岭一般耸立陡峭，河水从高处宣泄而下，溅起大片浪花与水雾。关山月对瀑布浪花、水雾的刻画可谓出神入化，只约略勾勒水花外形，再用不同墨色晕染出成片翻卷的水雾，能让人感受到瀑布流水奔涌而下后产生的激荡与声势。这些浪花与水雾传达的不仅仅是瀑布流水的自然形态，还包含了瀑布乃至黄河所发出的振聋发聩的声音。

　　关山月于 1994 年到黄河壶口考察，还曾于 1990 年到美国尼亚加拉瀑布游玩、写生。这两次考察与写生促使关山月开始关注河流声音的视觉表达。对中、美两国这两个宏伟瀑布的切身体验——既是视觉的，也是听觉的——不仅推动关山月描绘黄河瀑布的画法发生转变，也让他真切感受到大型瀑布轰鸣的声响，唤起他对黄河声音的文化记忆。"咆哮"是《黄河大合唱》的关键词之一。自 20 世纪 30 年代以来，"咆哮"就伴随着黄河，成为由社会所建构并获得广泛认同的黄河的核心概念。壶口瀑布的特点之一就是震耳欲聋的水声。先入为主的、来自黄河大合唱的"咆哮"概念与在现场获取的切身体验相结合，促使画家采取视觉的手段来传达黄河的"咆哮"。某种带有特定文化意义的声音，在这里成为视觉艺术家的主题。

　　在《黄河大合唱》里，咆哮是黄河发出的声音，同时又是中华民族所要发出的声音。关山月的题画诗基本承袭了《黄河大合唱》中"咆哮"一词的民族意义。在画面上，关山月同样也在尝试用视觉图像来展示"咆哮"。从关山月的黄河绘画来看，他对黄河民族意义的体认有一个漫长的过程，对黄河"咆哮"的发现与再现同样也有一个漫长的过程。最终，关山月让图像发出"声音"，传达出一种想象中的、民族的力量。

历史的凝视：
周韶华《黄河魂》（1982）

当黄河被视为中华民族的象征，而且这个民族的历史还要上溯至数千年前，那么接下来的问题，就是要去塑造黄河的历史感。这个图像需要能够指向历史，涵盖数千年的年代跨度。

20 世纪 80 年代，黄河的视觉形象发生了转变。无论是杜键的《在激流中前进》，还是陈逸飞的《黄河颂》，黄河都需要和"人"放在一起才能获得象征意义，无论这个"人"是劳动者（船工）还是红军战士。在周韶华创作的《黄河魂》（图6-7）里，"人"消失了，取而代之的是一只汉代石兽。

1980 年到 1983 年，周韶华四次探访黄河，从黄河源到入海口，行程两万多千米。[1] 同时，周韶华展开了他的"大河寻源"系列绘画创作。从 1982 年到 1983 年，画家完成了 60 幅作品，以《周韶华画集——〈大河寻源〉专辑》为名出版。[2] 该组画以《黄河魂》为开篇，随后有黄河风景如《巴颜喀拉山景观》（图6-8）、《鸟

[1] 孙振华主编《周韶华全集》，第 8 册，湖北美术出版社，2010，第 164—166 页。
[2] "大河寻源"组画包含的作品，见周韶华：《周韶华画集——〈大河寻源〉专辑》，中国文联出版公司，1987，图版 1—60。

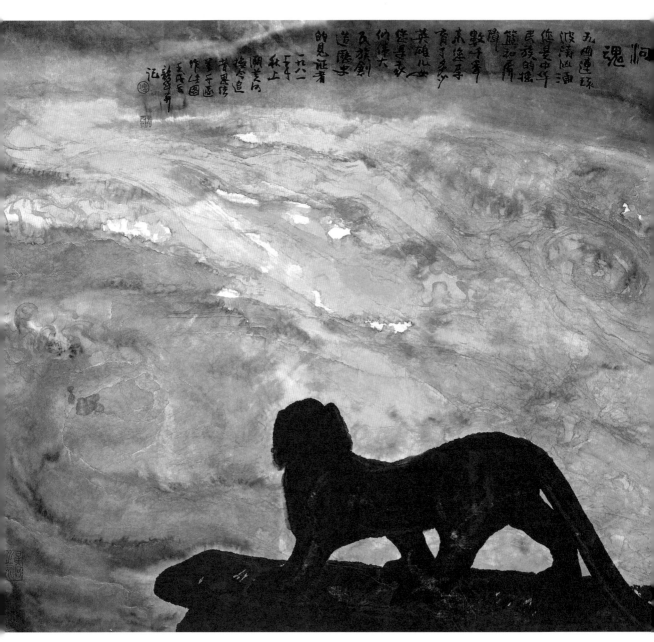

图 6-7　周韶华《黄河魂》　　80cm×94cm　1982　中国画　中国美术馆藏

图 6-8　周韶华《巴颜喀拉山景观》　63cm×90cm　中国画　1983　私人收藏

瞰黄河源》（图 6-9）、《暮降鄂陵湖》、《河出晋陕峡谷》（图
6-10）、《渤海湾的晨光》，有两岸名胜如《黄帝陵》《泰山西天门》
《古观星台》，还有画家的遐想与幽思，如《眺古战场》、《浩气》、
《狂澜交响曲》（图 6-11）、《故国神游》。在这些作品中，最为
人所传颂的是《黄河魂》。

　　周韶华《黄河魂》是最能呈现黄河现代意义的绘画作品之一。
作品整个画面被一片铺天盖地的河水占据，只在前景放置了一个凝
视黄河的石兽背影，画面上端题写了作品名"黄河魂"，还附上一
段文字。这段文字对理解这件作品的内涵至关重要：

　　　　九曲连环，波涛汹涌，您是中华民族的摇篮和屏障，数

图 6-9　周韶华《鸟瞰黄河源》　尺寸不详　中国画　1983　私人收藏

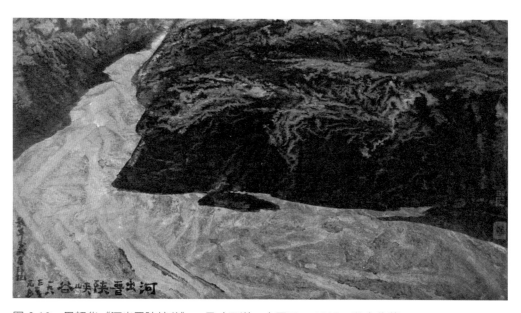

图 6-10　周韶华《河出晋陕峡谷》　尺寸不详　中国画　1983　私人收藏

千年来您孕育了多少英雄儿女，您是我们伟大民族创造历史的见证者。一九八一年秋，上溯黄河，抚今追昔，思绪万千，遂作此图。壬戌年韶华并记。

第一句"九曲连环"至"英雄儿女"，主要是对《黄河大合唱》歌词的改写，尤其是《黄河大合唱》第二部《黄河颂》里的词句：

我站在高山之巅，望黄河滚滚，奔向东南。金涛澎湃，掀起万丈狂澜；浊流宛转，结成九曲连环；从昆仑山下奔向黄海之边，把中原大地劈成南北两面。啊！黄河！你是中华民族的摇篮！五千年的古国文化，从你这儿发源；多少英雄的故事，在你的身边扮演！啊！黄河！你是伟大坚强，像一个巨人出现在亚洲平原之上，用你那英雄的体魄筑成我们民族的屏障。啊！黄河！你一泻万丈，浩浩荡荡，向南北两岸伸出千万条铁的臂膀。我们民族的伟大精神，将要在你的哺育下发扬滋长！我们祖国的英雄儿女，将要学习你的榜样，像你一样地伟大坚强！像你一样地伟大坚强！[1]

上述引文中加着重号部分为周韶华《黄河魂》题句提供了灵感。不过，周韶华也有属于他自己的新理解。画上题记中那句"您是我们伟大民族创造历史的见证者"的文字和意象均不见于《黄河大合唱》，而这一句正是周韶华《黄河魂》的核心。

[1] 光未然：《光未然歌诗选》，第14—15页。

图 6-11　周韶华《狂澜交响曲》　125cm×248cm　中国画　1983　中国美术馆藏

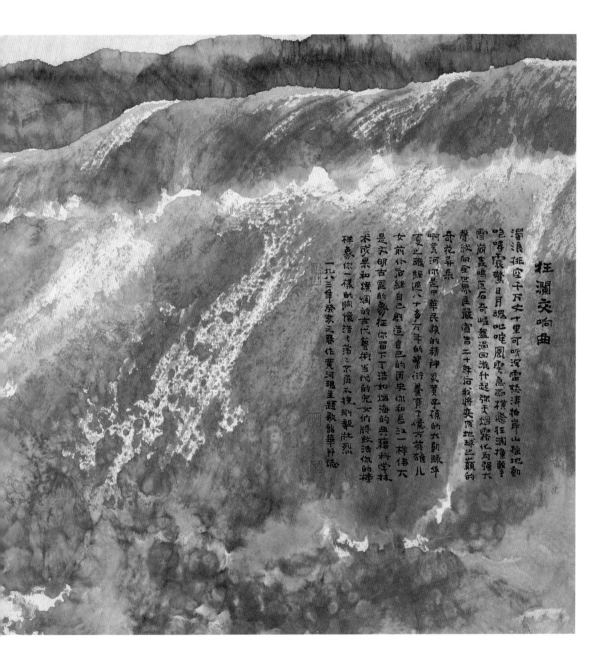

狂澜交响曲

澜浪排空千万丈十里可听河雷怒涛拍岸山撼地动咆哮震颤日月魂吼咙风雪急雨横飞狂澜撞击雪崖嘉鸣匝石奇峋盘涡回漩升起弥天烟霜化为强大声波同室世界民威宣告二十年后我将夹俊地球之颠的奇花异乐

啊黄河你是中华民族的精神炎黄子孙的大动脉华夏之魂经过八十多万年的繁衍养育了亿万英雄儿女前仆后继创造自己的历史和长江一样伟大是文明古国的象征你留下了浩如烟海的典籍科学技术成果和璀璨的古代艺术当代的儿女们将教活你的榜样象你一样的胸怀浩汤荡之不屈不挠倔毅壮烈

一九九三年癸酉之暮作黄河魂主题敬韶华拜识

《黄河大合唱》里没有"见证者"，只有一个观看者，那就是"我"。黄河是"我"面朝的对象——你。"我站在高山之巅，望黄河滚滚"，而"多少英雄的故事，在你的身边扮演"。最终，"我"将要认同那个"你"，"我"要"像你一样地伟大坚强"。这个"我"可以是最初的诗歌作者光未然，可以是杜键《在激流中前进》中的船夫，也可以是陈逸飞《黄河颂》油画里那个站在高山之巅的红军战士。当然，这个"我"也可以是任何一个聆听和歌唱《黄河大合唱》的"祖国的英雄儿女"。

周韶华在《黄河魂》题跋中说"您是我们伟大民族创造历史的见证者"，强调的是"历史"与"见证"。这两个关键词都不见于《黄河大合唱》。在《黄河魂》一画中，"历史"和"见证"首先由站在黄河前的那只石兽来表达。这只石兽的灵感来自西安碑林的石辟邪（图6-12）。周韶华的采风手记详细记录了他在1981年看到这两个石辟邪时的感受：

> 一九八一年大河寻源，寻到西安碑林时，看到东汉双兽，激动万分。这不是寻到了黄河的魂灵么！加之看到霍去病墓的卧虎与跃马，至此已完全找到了感觉，大河寻源的信心倍增。寻源不只是寻找山河之源，更重要的是要寻到中华文化之源，找到此一创作的心灵之源。看到东汉双兽，打开了玄机之门，兴奋不已！

从周韶华这个记录来看，石辟邪于周韶华而言，意味着"黄河

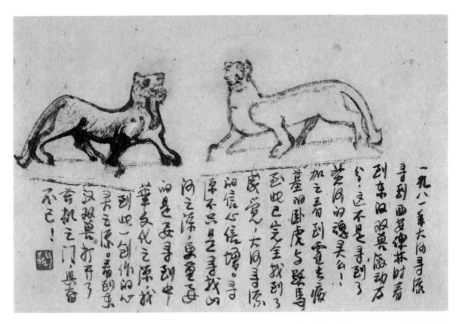

图 6-12 周韶华采风手记之《汉代石辟邪》 尺寸不详 纸本水墨 1981 私人收藏

的魂灵"。它不是外在于黄河、与黄河不相干的事物，相反，它就是黄河的核心。

周韶华对汉代石兽的偏爱固然来自他个人的视觉体验，另一个来源可能是知识界、文化界对汉代大型石刻的一种认识。1935 年 9 月 9 日，鲁迅在写给李桦的信里说："我以为明木刻大有发扬，但大抵趋于超世间的，否则即有纤巧之憾。惟汉人石刻，气魄深沉雄大，唐人线画，流动如生，倘取入木刻，或可另辟一境界也。"[1] 在鲁迅的这个表述里，"汉人石刻"是所有中国古代艺术中最具有"气魄"的一种。随着《鲁迅书简》《鲁迅书信集》的流传，"惟汉人

[1] 鲁迅：《致李桦》，《鲁迅全集》第 13 卷，人民文学出版社，2005，第 539 页。

石刻，气魄深沉雄大"也就成为汉代雕刻（主要是汉代大型石兽雕刻）在审美上的一个经典表达。鲁迅的这个评价可能部分地影响了周韶华对"汉人石刻"的选择，也会影响部分观看者对周韶华《黄河魂》的感受。

当周韶华从东汉石辟邪上看到"黄河的魂灵"，他就扩展了黄河的民族内涵。东汉石兽为周韶华笔下的黄河设置了一个时间上的坐标：一座来自汉代的雕塑正注视着黄河的波涛。这就让周韶华笔下黄河的内涵与此前的黄河图像有了差别。一方面，周韶华延续了《黄河大合唱》以及 20 世纪初期以来对黄河民族性的定义，将黄河视作"中华民族的摇篮"；另一方面，周韶华将体现黄河民族内涵的船夫、英雄儿女替换为气魄深沉雄大的古代雕塑。这个由"人"而"物"的转换，也意味着视野从当代转向古代、从自然转向文化、从现实转向历史。

从这个意义来审视《黄河魂》，我们或许更能理解什么是"历史的见证者"。画中的石辟邪背对画外，面朝黄河，仿佛正在凝视这条古老的河流。它就是那个"历史的见证者"，而黄河则是那个被见证的中华大地，翻滚的浪涛书写着千百年来的波澜壮阔、沧海桑田。反过来，如果黄河有灵，它也可以凝视这只来自东汉的石兽，看两千年岁月在石辟邪上留下的印迹，看中国历史如何沉雄宏远，又如何与这只几近剪影的辟邪一般深不可测。

跳出画面之外来看，创作《黄河魂》的周韶华本人也是"历史的见证者"。他是第一位为了再现黄河而从黄河源走到入海口的艺术家，开启了黄河艺术实践的新模式。经过孜孜以求的大河寻源，

周韶华对民族、历史、文化都有了新的感受。当艺术家把自己的独特体验和感受融入画面时，《黄河魂》诞生了。画里呈现的是黄河的灵魂，也凝聚了周韶华的精神与情怀。

后 记

在 2015 年完成以长城为研究对象的博士论文之后，黄河很自然地进入我的研究视野。毕竟，作为中国或者中华民族的象征，能与长城相匹配的就是黄河了。我陆续发表了《重写"黄河"》《壶口瀑布：关山月与黄河的视觉再现》等系列文章，原本计划用五、六年时间梳理黄河视觉图像在 20 世纪的发展变化，写出一部学术专著。

2021 年 10 月，人民美术出版社编辑张百军联系我，说看到我的几篇黄河文章，很感兴趣，希望我能撰写一部兼顾学术性与普及性的美术读物。我们约在中央美术学院北门外的咖啡厅见面，最后商定选取 20 件（组）经典美术作品，以个案方式撰写一本图文并茂的小书。

后面的问题就是选择哪些作品。有些作品是公认的名作，如杜键的《在激流中前进》、周韶华的《黄河魂》，它们自然在必选之列；有些则刚完成不久，还需要经受历史的检验，例如本书收录的创作于 21 世纪的几件作品；有些作品虽然重要但不适合收入本书；还有一些则受限于笔者眼界，因不够熟悉不敢贸然书写。书中作品

的选定虽经笔者认真权衡，以为其可以代表中国现代美术中黄河形象的建构与发展，却也不免各种因缘际会，有这样或那样的缺憾和不足。

书稿完成之后，最大的问题是获取作品图版的使用授权。周韶华、杜键、何鄂、尚扬、刘巨德、王克举、潘缨、叶南、冯建国、张克纯等艺术家都惠允本书使用相关图版，已故老艺术家的亲属子女包括关怡、王人殷、陆小灵、靳山菊、石丹、宋珮、吴宁、艾禹等，也慨然应允并提供作品图片。有几位实在联系不上的艺术家作品版权持有人，最后由张百军编辑辗转请托获得授权，才使得本书能够顺利面世。在此对他们致以由衷的谢意！

于笔者而言，这部《大河颂——中国现代美术中的黄河》也颇具意义，它让我跳出对个案作品的深描，从整体上考察黄河在视觉化过程中所面对的现代性问题。它是一个阶段性的研究成果，希望也会成为我进一步研究的新起点。